心境花艺

有温度的创意插花

赵菁 著

中国轻工业出版社

序言一

花，于我而言，是自我的一种表达，是对生活的一种记录，是情绪的一种释放。正如诗之于诗人，书画之于书画家，音乐之于音乐家那样，花是我和这个世界沟通的一种方式。

我从日常生活，阅读，旅行以及与各种人的接触中汲取养分，获取花艺创作的灵感，然后又以花艺作品的形式记录下一帧画面，一个季节，一个故事，一份心情。

这些年，做过很多作品，不曾间断，并没有受到条条框框的约束，只是自由地把喜欢又动心的美感表达出来。借着写这本书的契机，才得以有机会慢慢回顾自己的创作。

常常会看着作品的照片出神，哪怕是再久以前的作品，都能从细节图里慢慢回忆起制作当时的天气，季节，心境。于是，我欣喜地发现，自己仿佛借着花朵回忆了一小段美好的人生。

四季流转，依照时序开放的美丽，无分贵贱，都让我心动神驰。我用酒杯制作花艺，因为想象着可以和每年见面的二月兰干上一杯，如同老朋友相聚；我拾起梧桐落叶，制作花艺，因为它隐藏着上海年复一年关于秋天的记忆；我从孩子那里得到的感动化为作品，记录他的成长；当心里的话无处投递，我制作花艺，让花朵代替我倾诉，筑成思念的出口。

岁岁年年相似的花竟然像一台神奇的时光机，借着这一季绽放的美丽，思绪可以穿越回很久以前，同样芬芳的那一个花季。

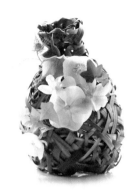

　　我把做过的作品，大致按照日常、花器、材质、形式、色彩、线条和情感归了类别，分类其实也并不是绝对，只是它们看起来不那么杂乱无序，能够更方便地与大家分享。每一个作品，都是我曾在里面注入情感，才有些底气呈现出来的。

　　我们常常感叹岁月稍纵即逝，光阴从手指的缝隙中流走，不知道去了哪里，我想用花儿为时光做上标记，且坚持到底。

　　在这里我要感谢我的花艺老师张杰，是她带我进入花艺世界的大门。
也要感谢日本真美花艺学院（Mami Flower Design School）所有教过我的老师们：
川崎景太老师。
川崎景介老师。
冈田惠子老师。
滨中喜弘老师。
大坪靖之老师。
广野德子老师。
感激之情，难以言表，唯有今后更加用心，拿出更多更好的作品，不负师恩。

目 录

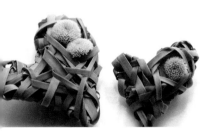

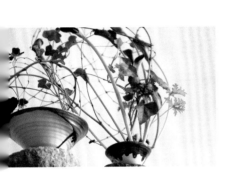

花器

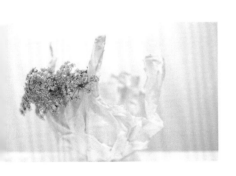

材质

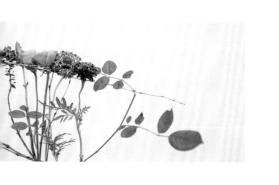

形式

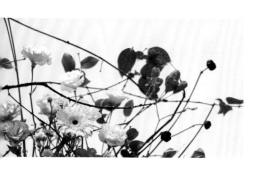

色彩

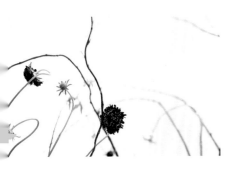

线条

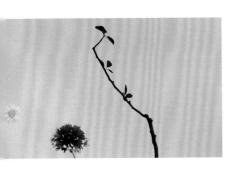

情感

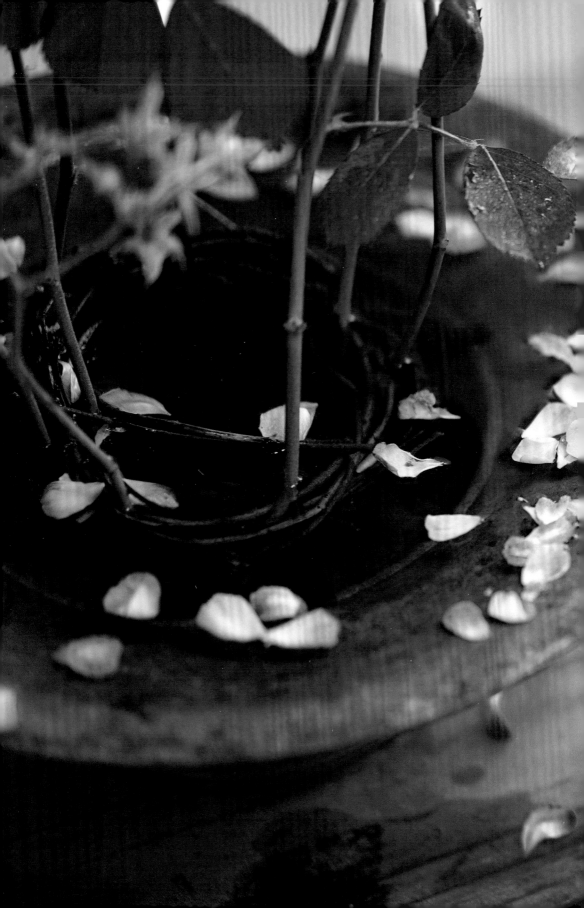

日／常

所谓日常，就是生活中的漫不经心，毫不刻意。

信手拈来，就地取材。

拣来的树枝落叶，闲暇时穿起的红豆……

都会变成小小的欢喜。

一枝山茶

我每周采购很多花材，保证创作材料充足，久而久之，就有一种只在买完新鲜花材后才有信心创作的奇怪心理。

有一天，在收拾用剩下的材料时，发现茶树枝的桶里有一朵粉色的山茶花开了。它原本在枝条上只是一个不起眼的花苞，在水里插了几天，竟然开出了非常娇艳的一朵。当时手边除了一点海棠枝以外，并没有其他可用的花材，但是这么好的状态，如果不能立刻呈现出来，明天也许就没有这般气质了。为了不辜负这朵粉色的山茶，我决心一试。

这一枝山茶很大，有不同的分权。要呈现它的美，需让它稍微侧一点站立。要让它牢牢站住，只能通过枝条和枝条之间相互的支撑。茶树枝带分权的末端是一个比较大的分权点，将这个末端剪下，在分权点之间再剪开一个小口，但不剪断树枝，把这个开口卡在铁盘边上，这样就有了第一个固定基础。

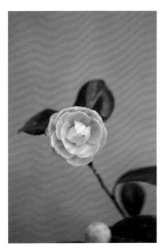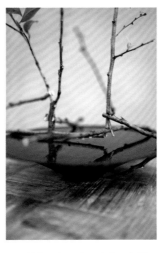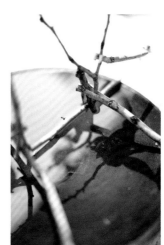

粉色的山茶花，
才刚刚舒展了外层的花瓣。

通过枝条之间互夹，咬合，支撑，
在水盘上形成空间架构。

　　观察树枝其他各个部位，分解合适的部分，充分利用植物天然的方向，和铁盘上已经固定住的枝条连接。不用任何辅助工具材料，只靠着枝条之间互相压、夹、别、撑等作用力，形成空间架构，最终呈现了这一朵原本在枝条上的美丽茶花。

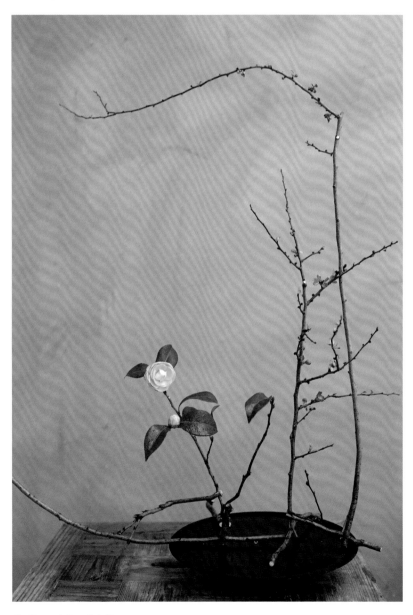

花　材～　山茶，海棠枝。

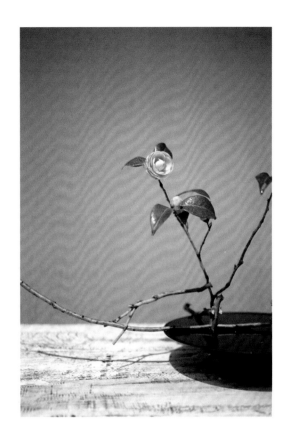

　　后来这朵花在水盘里足足保持了两个星期，如果它独自留在那花桶里"寂寞开无主"，也许没几天就蔫了。

　　回想做这个作品的过程，发现自己比平时更用心，观察更仔细，动剪刀也比往常更谨慎，看清楚了角度，算准了长度才剪。只因我知道这是手中仅有的一枝，一定要把每一个部分都用到淋漓尽致才行。

"

　　初学花艺的时候，老师在第一堂课上对我说："对植物要尊重。"只有想清楚了，不随意剪折，才能不让花材白白浪费，才能体现对植物的尊重。而这一点，真是在被逼到只能使用仅有的花枝时，才彻底领悟到的。

"

干菊花与晚樱，纯粹的碰撞

自小爱菊花茶。点一支茶蜡，玻璃壶里的菊花便好像会发光一样，平添丝丝仙气。菊花茶倒出来的时候，从整朵花上散开的花瓣偶尔会贴在玻璃壶壁上，薄薄的一瓣，轻巧又透明，我可以透过茶壶看到静止的花瓣。被风干的花瓣经由水而复活，贴在玻璃上的那些花瓣也只是暂时歇息一会儿，一旦注入热水，她们就又回到水里跳起舞来。

所以，我一直都觉得，菊花和玻璃器皿是天仙配。

最近得到一种日本的食用干菊花。因为菊花茶的缘故，所以一见到菊花，就自然想到了玻璃瓶。

用干菊花装饰的玻璃瓶，成为特别的花器。

———

玻璃瓶里面要盛水养花，只能在器皿外面做文章。小心翼翼把菊花片撕开，完整的部分贴在玻璃瓶底，这样既可以保持外观整齐，又可以遮挡插入玻璃花器中无序的花茎，看起来不那么凌乱。撕开菊花片以后，总会有花瓣的碎屑掉落一桌。借了常常喝菊花茶的灵感，用极细的水雾，喷一下玻璃器皿，抓一把桌上的菊花碎屑往瓶上一扔，许多花瓣就会自然贴在瓶上，轻盈的立刻贴住，掉下来的就是太重了，便用手撕得更小一点，再扔一次，如是几次，也就贴住了。

早樱

早樱盛放时是没有叶子的，所以放眼望去总是一片又一片的淡粉色，风吹过一阵就下一阵淡粉色的花瓣雨，那些跌落凡间的小精灵们，荡荡悠悠，悄寂无声。晚樱虽和早樱只相差了一个字，但却华丽许多。轻灵的早樱轻诉着冬去春来。晚樱是重瓣的，花形也大。团花簇锦的晚樱盛开，是春之声圆舞曲的隆重谢幕。

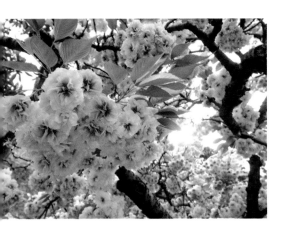

晚樱

晚樱开满枝头的时候有树叶陪伴，是有着浓浓人间烟火气的花朵，雅俗皆可赏之，只是气质比起早樱，却始终稍稍逊色了些。如果只保留这粉色，去掉所有的绿叶，晚樱之美会不会看起来更纯粹呢？

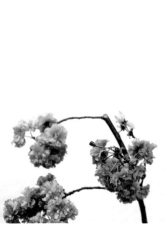
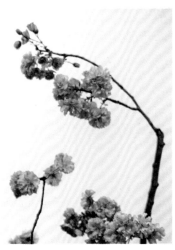

去掉所有绿叶以后的晚樱。

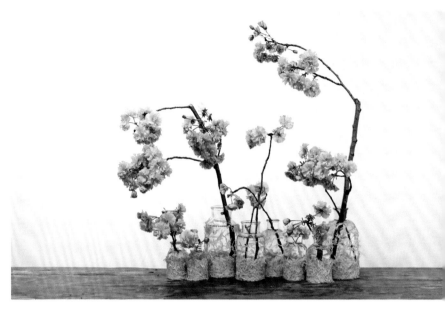

花 材 ┃ 干菊花，晚樱。

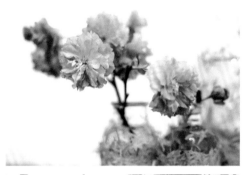

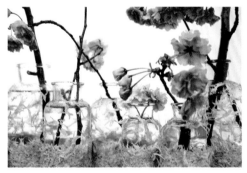

———

菊是经年的菊，无论是彼时的秋天还是菊花，都已逝。

樱是当下的樱，无论是此时的春天还是晚樱，都将逝。

金色的纯粹，灿烂。

粉色的纯粹，馥郁。

此时已经不需要太多技巧了，只需简单地把高高低低的花枝，错落地插入大大小小参差不齐的玻璃瓶中。

〃

不同时期的生命，干花和鲜花，只有两种最纯粹的状态，直截了当撞上一撞，看起来倒也别致有意趣。

〃

暮春的竹皮

有一年暮春，去苏州旺山踏青，偶遇一片竹林，新笋窜得老高，有些竹皮已经剥落，有些还半挂在竹子上面，用手一剥也就掉了。竹皮的花纹看起来像小豹纹，还有着细密的绒毛，真是好看。我像拣宝贝似的拣了一袋子，从苏州拎回上海玩。

用枝条在浅盘中简单固定一下，把竹皮互相环抱重叠着塞满枝条与枝条之间的空隙，然后就可以把充满野趣的小花、小草插在竹皮卷起来的中空部位，或者是竹皮与竹皮之间的缝隙里了。

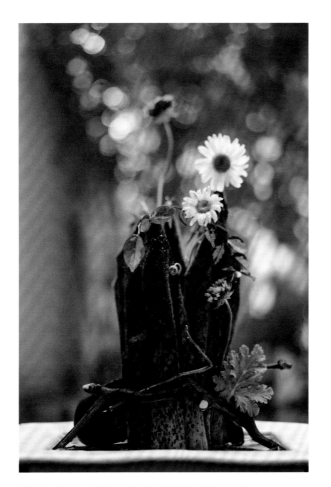

花 材 竹皮，大滨菊，天人菊，驱蚊草，络石，枯枝。

还未褪去竹皮的新竹。

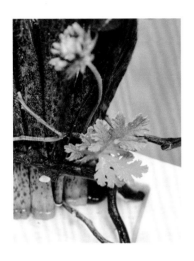
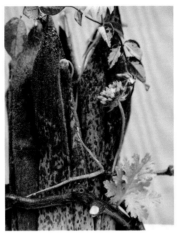

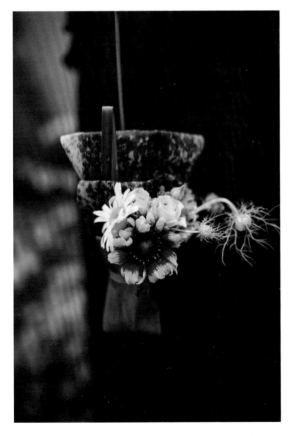

插花用掉了大部分的战利品，还剩下两张，不愿浪费，便做成一个小小的花束，把竹皮裹在外面作为装饰，给好朋友拎着带回了家。

花材〆 竹皮，叶兰，麦冬草，天人菊，大滨菊，小玫瑰，黑种草。

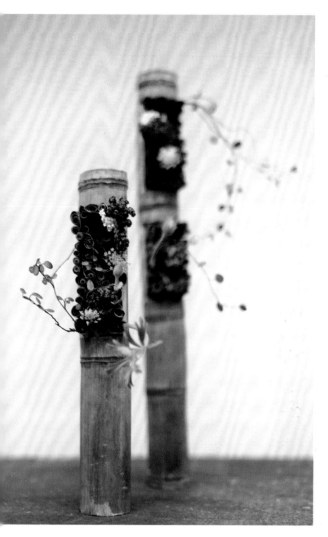

花材╱ 竹皮, 梦幻, 千叶兰, 蕾丝, 翠珠。

——

　　从那以后, 每年暮春, 总会拣几张干了的竹皮, 年复一年地存几张。

　　干枯的竹皮质地很脆, 而且容易撕裂, 喷湿以后反而会自然卷起。利用这个特性, 把竹筒里塞满卷曲的竹皮, 可以用来固定轻巧的草花和藤蔓。枯竹皮在枯竹枝里, 以另一种方式涅槃重生。

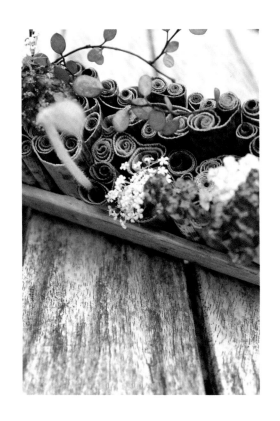

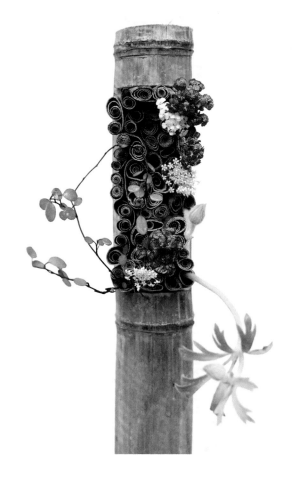

人们总是对着春逝时的绿肥红瘦感伤，可暮春对我来说，是能够拣到竹皮的好时节呢。

梧桐叶落

梧桐许是最能代表上海的树了。每逢秋天，梧桐叶飘飘洒洒落满大街小巷的时节，便觉得是在真正的上海了。

落叶的美，年复一年地丰盈着我那些朴素平淡的，关于秋天的记忆。

真心感激这种与自己年年相伴的植物。收集梧桐的落叶，想做一个特别的作品。

这些落叶已经完成了生的使命，以金灿灿的容颜飘落，然后渐渐变成茶色，土色，最后死去。它们不再需要水分的滋养，因此，不用考虑保水，可以索性把落叶纤细的茎暴露在空气中，排列起来也有一种特别的表情。

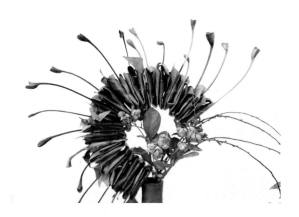

器皿口用一些小果子遮挡一下，便看不见中间的枯竹了。

延伸的枝条可以打破太规矩的圆形，让作品看起来更灵动。

刚刚落下的梧桐叶其实还有一点儿水分，虽然脆，但小心翼翼折叠起来是可以保持不断的。倘若用的是落下来很久的叶子，真的一折就碎成渣了，是要十分小心呢。

把落叶折叠成相似大小，用枯竹把折叠后的落叶串起来，茎的方向朝着同一边，做成环，然后再把枯竹两端一起插入到花器中去，这样在花器外面就形成一个放射状的圆环了。

在花器口的空隙，插入一些轻巧的枝条和果子点缀，作品就完成了。

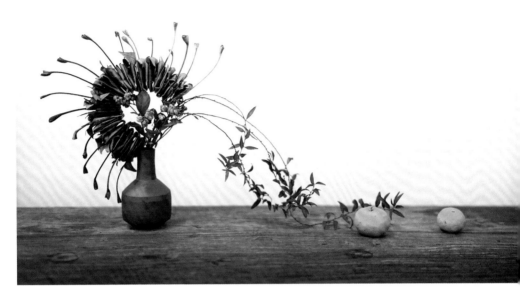

花 材 梧桐落叶，秋雪柳叶，枯竹。

作品用了太阳一般的形状，也有轮回的含义。无论哪一种落叶的宿命，应该都是化作春泥，呵护来年新的生命。

花茎的截面

孩子还小的时候，总会想着要把玩具拆开来一探究竟，可当他渐渐长大，就不会随便弄坏东西。这当然值得夸赞，但我也常常会想，这是不是就意味着他从此就慢慢收起了好奇心，不再想要探究寻常事物里面究竟是怎样的呢？

自然界的植物以大家习惯的方式呈现在我们面前，而我们是否有过想法，要打开植物，仔细看看里面究竟是什么模样呢？

● **商陆**
 的截面

商陆枝条高大，造型优美，是常用的花材。有一次解剖开来看，发现里面原来长着无数的隔膜，切开的剖面，好像是许许多多的小梯子。粗壮的茎里，隔膜的颜色较深，而细一点的茎里面，颜色较浅。深浅相间，粗细错落，很有层次感呢。赶紧找了白色浅盆，把这些漂亮的截面呈现出来，搭配和商陆花茎色系统一的鲜花，很有看头。

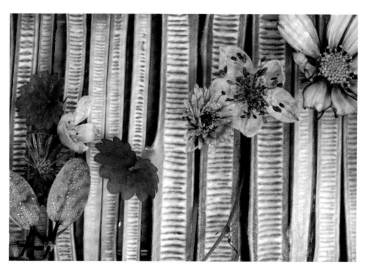

商陆的茎剖面，粗细错落，深浅相间，很有层次感。

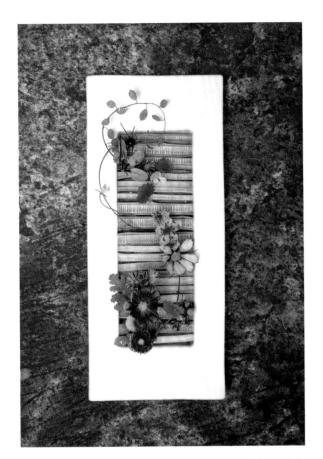

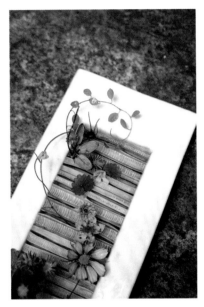

花　材╱　商陆，格桑花，黑种草，紫菀，小飞燕，小雏菊，千叶莲，
　　　　　驱蚊草。

● 荷花茎
的截面

周敦颐说荷花是"中通外直,不蔓不枝,香远益清,亭亭净植……",而这中通究竟是怎样一个通法呢?其实荷花茎的截面看起来就是超迷你的藕片,中间有小孔,可以用来固定纤细的小花朵。

把荷花茎小心切开,略有错落地挤满整个玻璃盘,点缀各色草花,立刻就能体会到夏天独有的无上清凉。

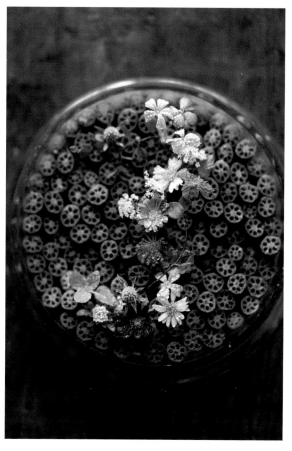

荷花茎的截面看起来就是超迷你的藕片,中间有小孔,可以用来固定纤细的小花朵。

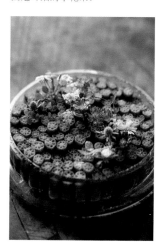

花 材 荷花花茎,蕾丝,石竹,紫菀,小刺芹,薄荷,千叶莲。

"
大自然的植物多种多样,不要只是习惯于我们常常看见的模样。一直保持着孩子般的好奇心,时不时也可以把它们打开来欣赏一下。

"

水仙小品

李渔的《闲情偶记》里有一篇文章，写的就是水仙：

"水仙一花，予之命也。予有四命，各司一时：春以水仙兰花为命；夏以莲为命；秋以秋海棠为命；冬以蜡梅为命。无此四花，是无命也。一季夺予一花，是夺予一季之命也。"

读至此处不觉莞尔，这也太夸张了，真是视水仙如命的痴人呐。

—

我也是爱水仙的。虽不及李渔痴，但也爱它的清雅香芬，爱它的恬淡不争。家里养的水仙花，在盛花期的时候是不舍得剪下来的，可每当花期接近尾声，我便会把那些看起来还美美的花和叶子剪下来，做成小品欣赏。

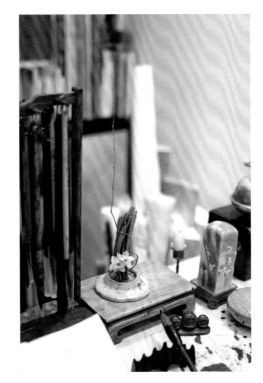

练字时候的案头清供。

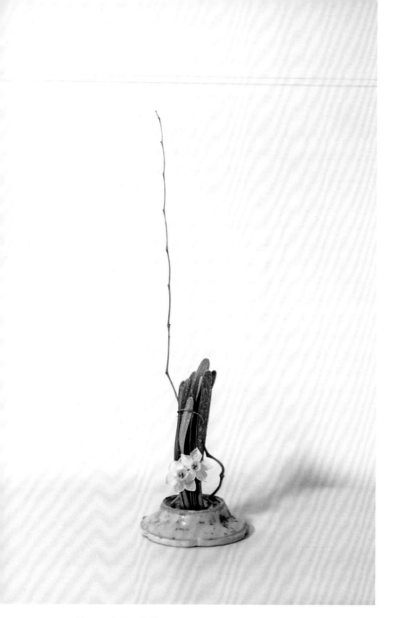

用枯竹把水仙花的叶子先束成一束，然后把水仙花插在水仙花叶的缝隙之中固定。

花材 水仙，枯竹。

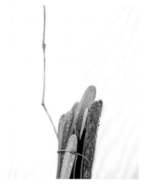

固定叶子的枯竹可以延展出去纵向拉长作品的线条。

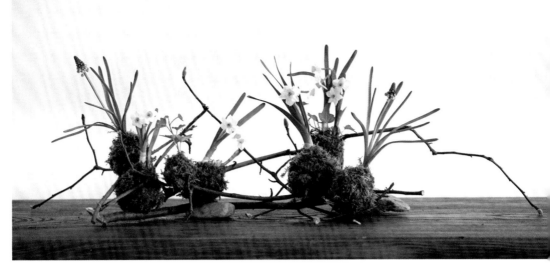

花材 玉兰枝，水仙，葡萄风信子，常春藤，苔藓。

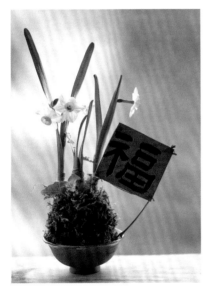

花材 水仙，常春藤，苔藓。

水仙是球根花卉，只要根须吸得到水分，在土里和水中都能成活，所以也可以做成水仙苔藓球。

有一年寒假，和孩子在家用水仙花给长辈做礼物。把水仙花的球根分株，用苔藓裹住保湿，小朋友在红纸上认认真真写下喜庆的"福"字，搭配在水仙苔藓球旁，送给朋友，赠予师长。得花之人，无不欢喜。可谓送人水仙，手留余香。

我们一起做了许多水仙苔藓球，没送走的留在家中。一时没有那么多的小碗小盘一个个安置，我便用干树枝搭了架子，让苔藓球分散安置在枝丫上。水仙花活泼可爱的样子，是不是别有一番韵致呢？

曾经去过水仙花的故乡漳州。成片的水仙花田，香气像海浪层层叠叠，一阵方始吹过，又有一阵袭来。李渔说南京的水仙花最好，所以他把家安在南京，并不是为了在南京安家，而只是把家安置在水仙花的家而已。若是他知道漳州的水仙比南京的还要好，以他这般痴迷的个性，想必会吵着闹着非要搬家了吧？

蔷薇盛开

蔷薇的美，不在一朵，而是一片。无论是在枝头，或是成片被阵风吹落，飘零在空中，在水中，都美。那是"吹落猩猩血"的浪漫，又是"细丽难胜日"的感伤。

因着对蔷薇的喜欢，一直想用花艺作品呈现她这种娇羞纤细和风吹薄瓣时展现的妩媚。

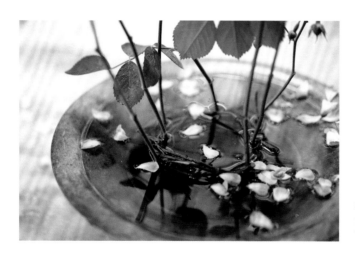

枝条绕成的圆环间插入十字枝条。在圆环中插入的花枝要均匀一点，可以保持整个作品的平衡。

用柔软的枝条绕一个大小合适且有一定厚度的圆环。绕好的圆环并不直接固定在器皿上，而是通过穿过它的十字枝条平衡着，使之架在水盘中，成为固定花枝的底座。

接着，小心地把带花的蔷薇枝插入圆环的缝隙之间，要前后左右分散插入，这样就可以让圆环始终保持平衡。

在感觉每一朵花的美都能被充分表现出来的时候，就可以停下，不用再添加新的花枝了。

插花过程中，就算动作再轻巧，也难免会有飘落水盘的花瓣，无须清理，因为这也是作品的一部分。

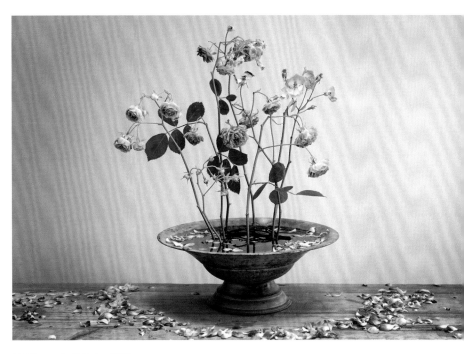

花 材⁄　红花继木，蔷薇。

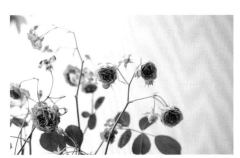

蔷薇害着似的垂着头，无限娇羞。

圆环通过十字枝条平衡，整个摆在花器
上，成为一个底座，用来固定蔷薇花枝。

"

　　蔷薇盛开时，也就垂下了头，似羞答答的少女，欲语还休。让垂头的蔷薇离水面近一些，
就呈现出一种临水照花的意趣来。

"

醉花阴

春夏季节在家附近散步时，常会见到一些野草、野花从地里争先恐后地冒出来，一旦过了花期，便湮没于周围的杂草不见踪影，到来年春天又会在同一个地方冒出来。我记得它们所有的藏身之处，仿佛每年都早早约好了时间和地点见面的老朋友，从未错过。

白居易有一首脍炙人口的小诗《问刘十九》：

"绿蚁新醅酒，红泥小火炉。晚来天欲雪，能饮一杯无？"

那些年年见面从不缺席的野草花给予我的，也正是这种老朋友之间互相欣赏问候的温馨感受。因而我也要用酒杯，为它们完成一个作品。我仿佛觉得，用了酒杯做花器，就可以敬花儿们一杯似的。

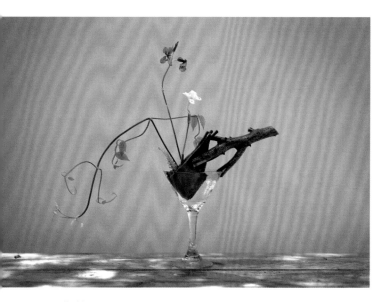

取一个马提尼酒杯。剪几张枇杷叶，叠起来对折，将一段分杈的枯枝，一枝剪开，夹住酒杯边缘固定，另一枝剪开，夹住几层树叶。二月兰和日本鸢尾的花茎可以插入层层枇杷叶的缝隙间，吸到酒杯中的水分。另外找一枝藤蔓，增加作品的动感，打破两种花的花茎略显笔直的呆板。

花 材 枇杷叶，二月兰，日本鸢尾，铁线莲藤蔓。

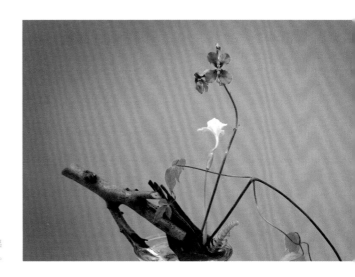

二月兰和日本鸢尾常常会在同一处草丛出现，作品中便自然把这两种花材用在了一起。

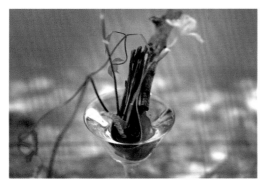

枇杷叶重叠起来固定，叶子和叶子之间形成可以插花并支撑花茎的空间。

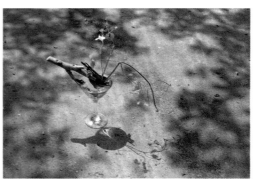

把作品放在树影下欣赏，像是大自然中的小花朵在享受林间漏下的阳光。

"

野草、野花清新朴实，细小纤弱，既没有名贵身价，也和华丽香艳沾不上边，却总能让人记得最是一年春好处。

我记得你在这里，每一年只要春天还来，我就知道你一定会再回来与我相见。

我学着白居易问刘十九那样，也对我年年相见的野草花朋友们问一句：

"今年又见面了，过去的一年都还好吧，能饮一杯无？"

"

花与植物的首饰

　　古人是把花摘下来直接插在发髻上，戴在耳鬓边的，回想起自己小时候也常常爱和玩伴们一起摘了花儿来戴。可见用美丽的植物做成首饰装扮自己，似乎是人类的天性，尤其是孩子们的天性了。

● **红豆挂饰**

　　用大小不一的红豆和雏菊花苞做首饰，中间用麦冬草的细叶连接。既可以挂在脖子上，也可以戴在手腕上，一饰两用。

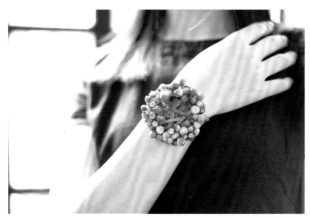

花材　　麦冬，红豆，雏菊。

- **亲子爱心
 胸针**

 带孩子参加朋友的生日宴会，制作了一大一小的同款爱心胸针。

 用铁丝先扭出大小爱心的轮廓，然后利用比较细的麦冬草沿着铁丝轮廓来回穿插编织，编织的过程一定是紧贴着铁丝轮廓的，这样才会一直都保持着铁丝的轮廓造型，不会走样。编织到一定密度，直至看不见铁丝，就可以把麦冬草的切口塞回爱心里面，最后插入雏菊，由于麦冬草有一定的密度，雏菊直接就可以插住。如果担心可能会掉，也可以利用细铁丝加固一下。

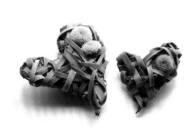
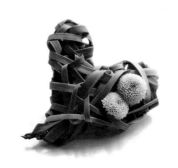

花 材✎　麦冬草，雏菊。　　　　　　　　　用铁丝打底，麦冬绕成固定形状以后用雏菊点缀。

- **山苏叶子
 首饰**

 把山苏的叶子卷起来，和棠梨果间隔着排列，用银色铁丝固定，串成简约的绿色项链，手镯或是耳环。山苏的叶子即使枯萎了也不会变形，可以保存很久，最后变成干花首饰。

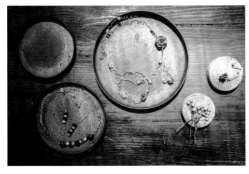
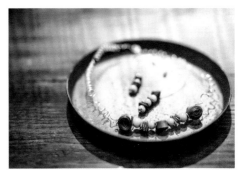

花 材✎　山苏，麦冬，棠梨果。

- **树叶发卡**　　　　找一张稍微硬质的树叶做背景，再卷起一些比较柔软的树叶，排列整齐做装饰。可以用铁丝固定，也可以用花艺胶水粘贴。最后在叶子的一端用几个洋牡丹的花苞点缀，饰以蝴蝶结，树叶发夹便完成了。

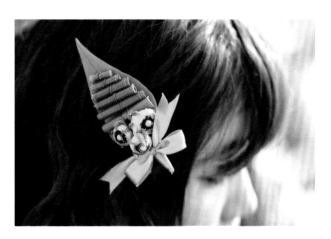

花材　桂花叶，香樟叶，洋牡丹花苞。

- **茶树叶胸针**　　　　茶树叶有天然的弧度，而且质地硬挺，小苍兰的花苞也有美丽的弧度，两者重叠起来可以强化这个弧线的美感。用铁丝把两种材质结合起来，在结合处装饰一朵小花，最后用丝带遮盖铁丝。精致的胸针就完成了。

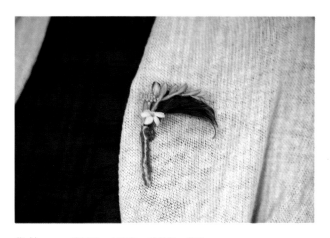

花材　茶树叶，小苍兰，黄素馨，茴香。

- 银扇草项链

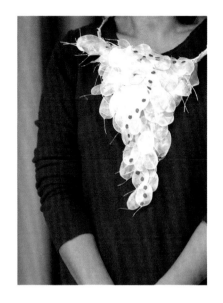

花 材／　银扇草干花。

先把已经制成干花的银扇草一片片从枝条上取下，放在一边备用。去除了叶片的枝条可以借助胶绳编织成项圈的大小。接着就需要耐心，用胶水把叶片一层层叠加，贴成想要的形状。可以搭配长裙。

- 尤加利叶
 胸针

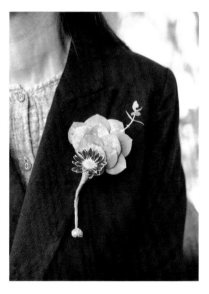

花 材／　尤加利叶，雏菊。

把尤加利叶一片片拆下，用铁丝固定每一片叶子，最后叠成放射状，在铁丝交汇处用一朵雏菊遮挡，铁丝用花艺胶布裹成一束，再加一个雏菊花苞点缀。这样的胸针可以装饰西装的驳领。

用花草做首饰有一种信手拈来，就地取材的快乐。我大概是不会去买那些名贵首饰了，喜欢什么样的，自己做一个，戴一整天，再换个款式玩玩。既不用担心有撞款式的尴尬，也不用记挂着如果弄丢了要怎么办。

可以插花的食材

　　蔬菜的体积于花朵而言显得大些，蔬菜的一些形状、质感、颜色是花材所没有的。蔬菜并不一定只能当作食材，也可以作为装饰。用果蔬和花材设计，妆点我们的日常生活，尤其是厨房、餐桌这样的场所，会显得充满生活情趣。

　　用蔬菜进行花艺设计，常常会收获意外的效果，让心情明媚起来。

———

　　用龙柳编织一张网，架在大碗上，厨房里多出来的蔬菜就可以放在上面。鲜花插入网的缝隙吸到碗里的水分，而蔬菜却可以在网上保持干爽，花和菜可以相安无事美上好几天，这样一份蔬菜鲜花放在厨房装饰，欢喜养眼，又充满人间烟火气息。

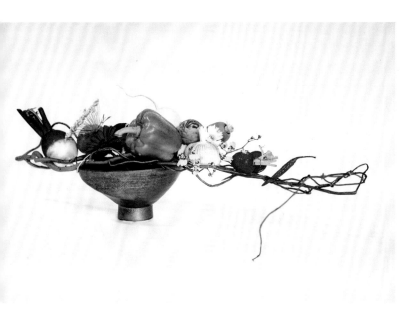

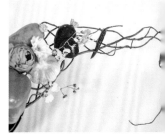

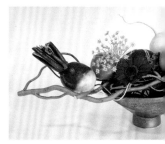

花　材　金龙柳、扶郎、洋牡丹、蕾丝、跳舞兰、格桑花、蔬菜若干。

金龙柳编织的架子成为蔬菜与花干湿分离的关键。

用几个小胡萝卜堵住高脚杯口，胡萝卜并不会浸泡在水中，但是插入缝隙里的花却可以吸到杯底的水分。胡萝卜的橙色与扶郎花的橙色呼应，再加入明黄的跳舞兰，更显生动。在餐桌上看到这样的装饰，会不会胃口大开呢？

利用枝条在器皿外部搭建框架，细长的胡萝卜卡在框架上作为色彩的点缀，花朵却可以利用框架支撑，花茎可以插入花器吸水。

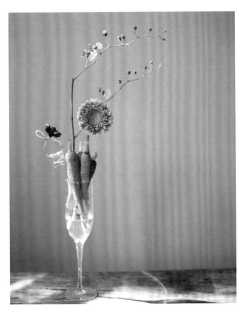

花材✐　跳舞兰，扶郎，胡萝卜。

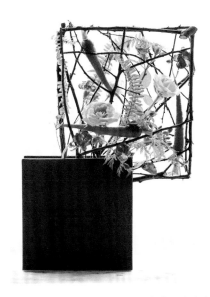

花材✐　紫叶李（枝条），肾蕨，小玫瑰，多头小康乃馨，胡萝卜。

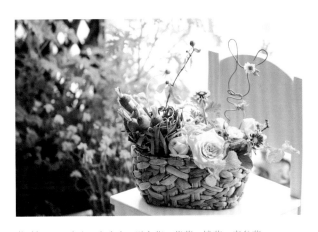

花材✐　玫瑰，小玫瑰，天人菊，薄荷，雏菊，麦冬草。

曾为孩子们设计过胡萝卜花艺作品：在一个大花篮里半边放入花泥，另半边再放入一个小篮子，分出了吸水区和干爽区。胡萝卜放在小篮里，而边上的花朵因为有花泥，就可以保持一个多星期的美丽。

教完花艺顺便还教了孩子们一道简单的胡萝卜柠檬汁色拉。吃完了作品里的胡萝卜，可以再放几根到小筐里去。

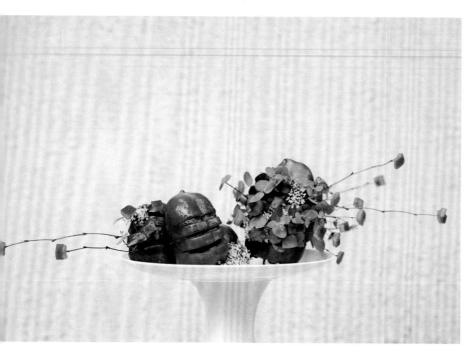

花　材　尤加利，蕾丝，辣椒

把辣椒切开，中间放入花泥，用轻巧的尤加利和蕾丝点缀。

或者将辣椒切开一道口子，但并不把辣椒整个切断，在切开的口子里像加入楔子那样，塞入同样宽度但是稍微短一点的辣椒，把这道开口填满，就可以呈现出凹凸的视觉效果了。

另外再利用纤细的枯竹枝，一头戳在花泥里，另一头飞出，加上一个个小小的辣椒丁，作品看起来活泼可爱。

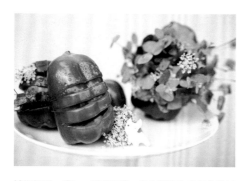

辣椒切开一道口，但不切断，塞入同样宽度但是稍短的辣椒。

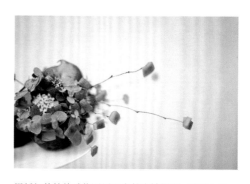

用纤细的枯竹戳住四周飞出的小辣椒丁，动感十足。

把白萝卜切成一条不间断的长龙,盘成一个环,在萝卜片的空隙之间插上细碎轻盈的各色小花。朴素的白萝卜顿时变身为无比华丽的萝卜了。

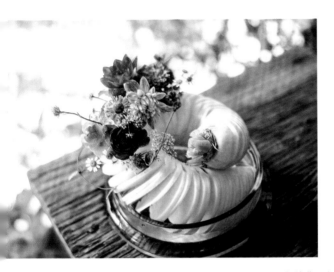

在萝卜的缝隙之间插入缤纷的花朵。

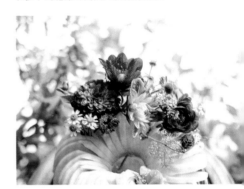

花 材 大丽花,洋牡丹,洋甘菊,紫菀,蕾丝,络石,铜钱草,白萝卜。

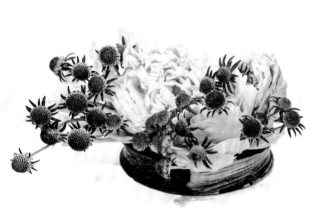

花 材 松虫草,圆白菜。

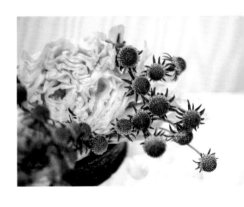

圆白菜的横截面里一层又一层的菜叶,紧致细密,正好可以用来固定轻巧的花苞。将卷心菜切去一角,创造出很多层空间,就可以用来插花了。

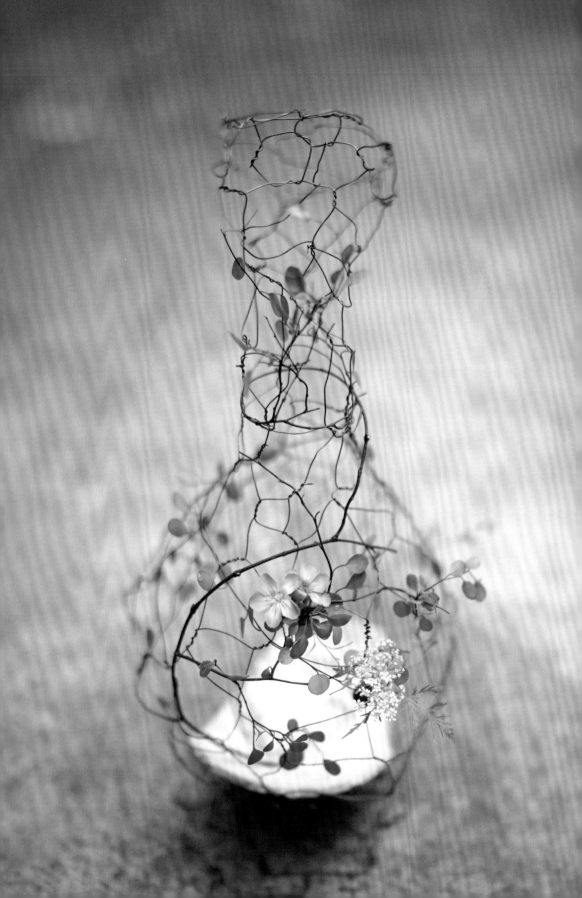

花/器

食器、酒器都可以用来插花。

花器也不一定要名贵。

花器并非只能是传统的样式，

万用平价方形白花瓶

刚刚开始学习插花的时候，就有朋友说："学什么插花呀，交的学费还不如直接拿来投资花器，好的花器，随手插一枝都好看。"好花器的确有这样的魔力，可是大多价格不菲呢。

那些有眼缘的好花器，倘若价格不算离谱，我是会难挡诱惑买回家的，但学习花艺若只沉溺于购买各种器物，非名贵的不用，那真的就本末倒置了。

一只简单的方形花器，25元包邮，已经变出过很多种造型。同一个方形的花器，利用不同的器皿口的固定方法，用少量的花材，就可以营造出各不相同的造型和风格。

只用两种植物，在同一花器中营造出各自分离又整体统一的感觉。

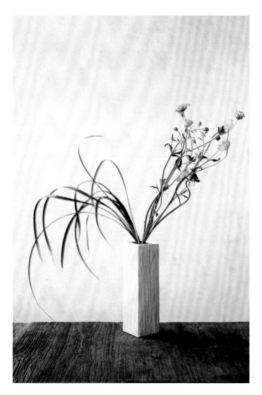

花 材 翠珠，麦冬草，樱花枝。

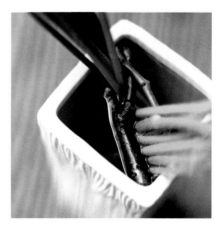

用分权的樱花枝在方形的器皿对角线上分割出两个空隙，两种植物各占一空，各自倒向一边。

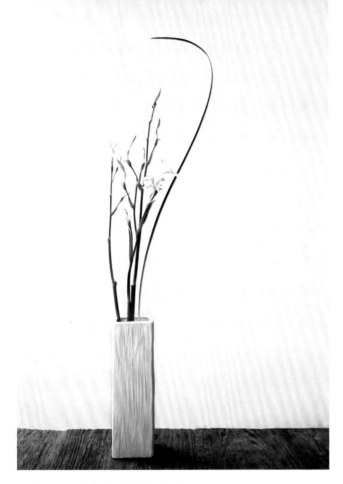

利用叶材的天然弧度，形成自然的半封闭式框架，让植物好似在一幅画中被欣赏。

花　材　　日本鸢尾，麦冬草，龙柳。

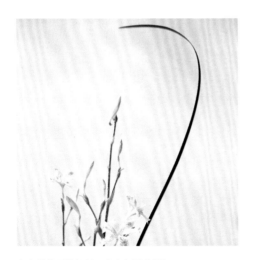

麦冬草的弧线好似一个半包围的框架。

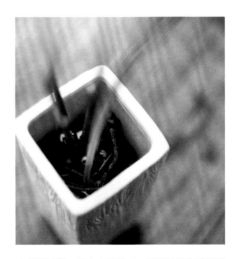

龙柳团成团，塞入方形器皿，纤细的植物可以插在龙柳团的缝隙中固定。

—

只用一枝格桑花和一小把小盼草，简单打造虚与实的氛围。

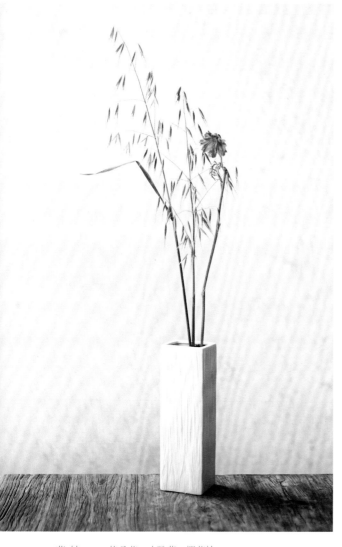

花 材 格桑花，小盼草，樱花枝。

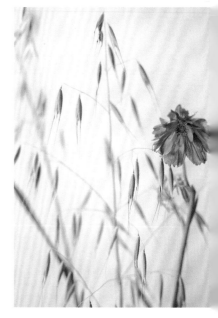

小盼草的虚，格桑花的实。

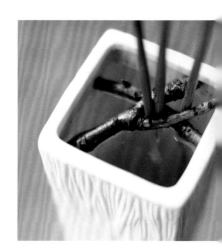

利用枝条把器皿口分割出一个较小的合适插花点。

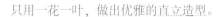

只用一花一叶，做出优雅的直立造型。

只有一枝木绣球和一张新西兰叶。

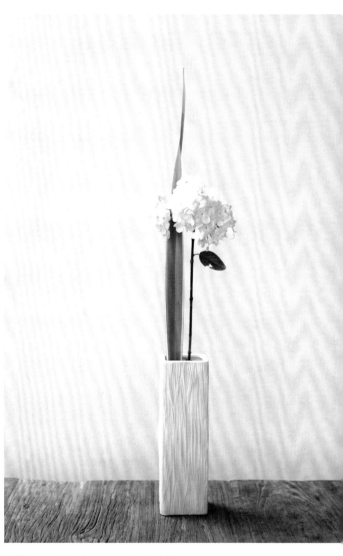

为了让两枝花材都笔直向上，在器
皿中分割出井字空间，确保两枝花
材都可以垂直插入。

花材／　　木绣球、新西兰叶、樱花枝。

"

我当然不排斥用很好的花器，但千万别因为花器而局限了花艺，哪怕只是平价又普通的花器，用好了也可以成就不平凡的美。

"

透明玻璃花器

中国人传统的审美观其实并不喜欢一览无余。大门一开，什么景色都一眼看穿，那是极不高明的。东方的审美讲究隐约可见的美，欣赏犹抱琵琶半遮面的情趣。传统的中国花器大多是不透明的。瓦罐，瓷瓶，竹篮等，花枝插进去后只露出美丽婀娜的上半部分，下面的枝条则妥帖地藏在花器里。传统插花作品中玻璃器皿并不常见，也许就是多了一点遮掩的心思，但如果一见到玻璃器皿就避而不用，也会少了很多插花的乐趣。

用心思设计，可以让玻璃花器突破传统，表达另一种美感。

从器皿内的枝条开始到器皿以外的花叶，考虑作品的整体性，再没有地方藏拙，容不得丝毫马虎。花茎在水的内外会因为光的折射有些许不同，也显现出一种特殊的视觉效果。

麦冬的叶子，卷曲成圆，用竹签固定，放入水中，水下的圆环会有些许变形。弯葱从两侧袅袅而上。一览无遗的花器，让正面成片的麦冬图案在整体视觉上不被破坏，水的加入增添了曲线的动感。这何尝不是在用植物做线描和绘画呢？

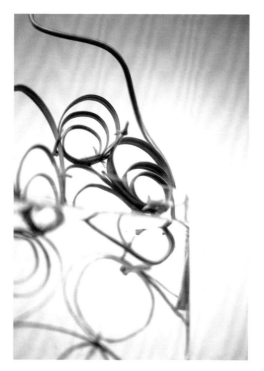

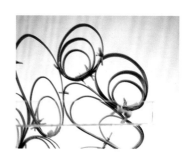

水面以上和以下的叶子是一个整体，但由于光的折射，水面下的圆环看起来稍微膨胀了一些。

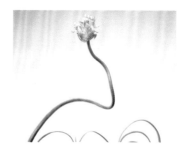

全透明的器皿让每一处细节都会被关注，每一条曲线、每一处连接点都不可随意。

整个作品中没有一条直线，就连弯葱花茎的落点也小心顺着麦冬的曲线，隐藏起来。

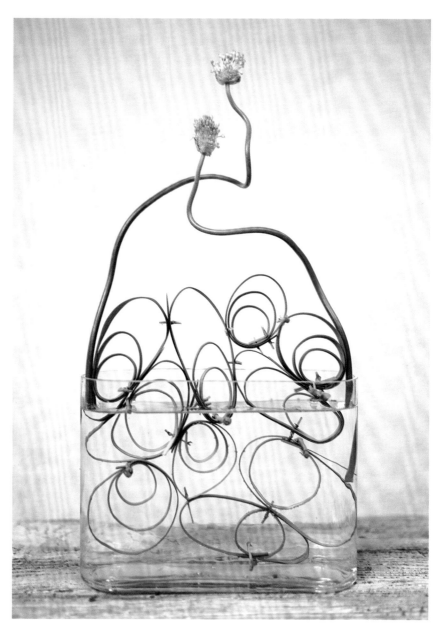

花材 麦冬，弯葱，枯竹枝。

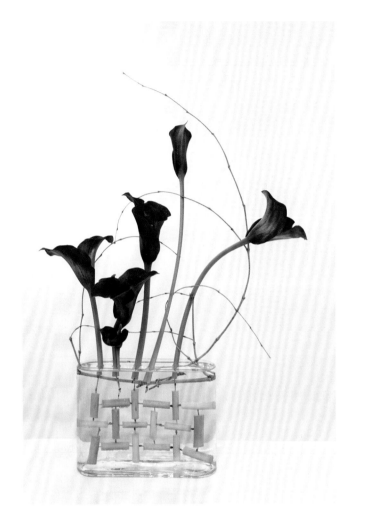

同一个玻璃花器，仅用五枝马蹄莲也可以勾勒出耐人寻味的画面。

器皿口的空间太大，花茎的截面又很小。借助竹签，可以把花茎的线段变成和花器口差不多大的平面，然后还是利用竹签，让花朵们在这个平面上方昂首挺胸，站立起来，虽是寥寥几枝花，却因为一览无余的花器和设计，具备了开阔的存在感。

每一朵花的表情和姿态都不同。观察并顺应花茎的走势和动感，把它们各自的美分别表达。

花 材╱　　马蹄莲，枯竹。

使用全透明的玻璃花器，光线会穿过水，投射到桌面上来。

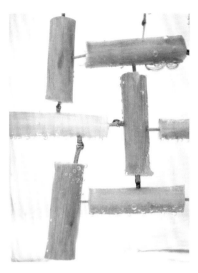

新鲜的马蹄莲花茎，即使切成段应该也是在水底呼吸的吧，附着在上面的小气泡非常可爱。

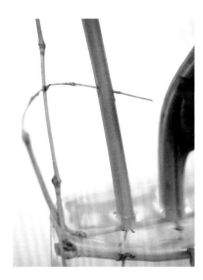

马蹄莲的花茎站在水中竹签的尖上，浸到水中确保花朵吸水，而另一竿细竹由侧面穿透花茎，保持整个茎秆的平衡。

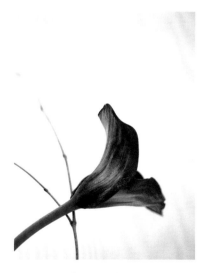

花茎的绿色蔓延到花萼，新绿丝丝没入暗红。

"

让花材以刻意又自然的状态整体展示，正是玻璃器皿一览无余的意趣所在。

"

古瓷片长出
的花器

有一年去景德镇，路过瑶里，参观了古龙窑的遗址，有个千年累积的瓷冢。传说古代的龙窑，若是瓷器烧坏，取出窑时窑工就会直接在窑口砸碎。站在这近千年的龙窑面前，拣起一片碎瓷细细端详。它应该是一个器物的底部，有着不上釉的圈足，应是青花瓷，但具体造型却无从查考了。或许是个碗，又或许是个盘。于是用纸小心包好，一路带回了家。

三年后的一个雨天，天色是阴郁的微蓝，氤氲的水气，像极了那天在瑶里薄暮时的微雾。

想做些什么，但又没想好具体要做什么。拿了几根烧铁丝在指尖缠绕。绕过几股，绞一下，又绕几股，再绞一下，铁丝呈现出网状，像极了瓷器的开片纹路。心中一动，何不用这铁丝还原那次旅行得来的碎瓷？

碗有可能，盘有可能，那瓶也是有可能的。绕着绕着，手里出现了一个蒜头瓶。找出了那片古龙窑边带回的瓷片，贴合着铁丝织就的蒜头瓶，看起来竟然配合得恰到好处。

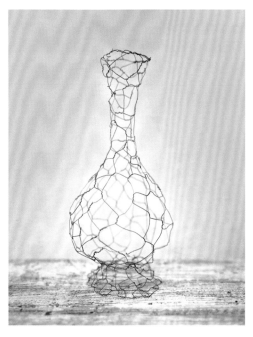

用烧铁丝编织缠绕成蒜头瓶的模样。

在瑶里古龙窑口拾到的一片碎瓷。

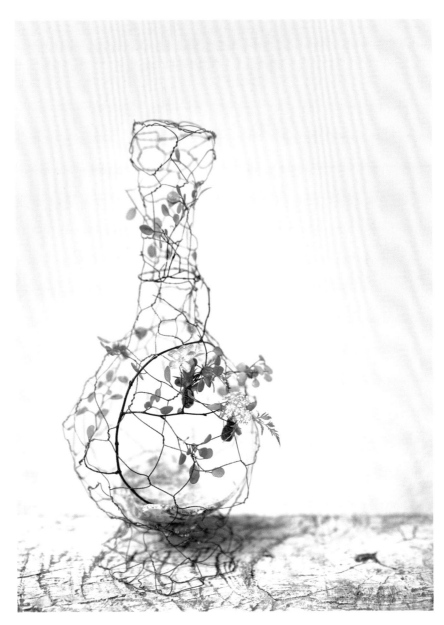

花 材 千叶兰，石竹，蕾丝。

这个作品有个响亮的名字：青花金丝铁线开片缠枝蒜头瓶。瓷片微微有一点弧度，可以停住一点清水，足以让一枝千叶兰吸到。

碎瓷片可以停住一点点清水。

不知三年前得到的这片碎瓷对于我给它复原的造型是否满意呢？

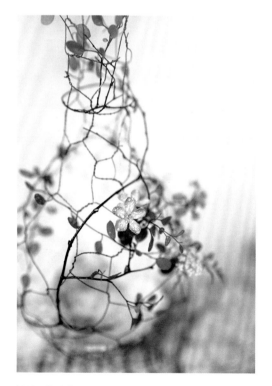

只用一枝千叶兰。

球器生方

和陶艺作家乐子砚是很多年的朋友。因为我插花，子砚会送我她亲手做的器物。几年前，我参加一个花艺展，正愁要用什么样的花器，子砚告诉我，她最近制作了一个很特别的，可以给我用。记得那天大雨，她捧着个大盒子从地铁站出来，腾不出手打伞，只能淋着雨走，我接到她的时候头发都湿了。可是她一见到我就开心地说："我的大球终于完成啦，就是口有一点儿小，接下来就全交给你了！"

———

细细打量这个大球。浑圆的大球上方有一个小孔，只有大约一厘米的孔径，还真是有一点点小啊。似乎就真的只能像子砚自己的宣传画上那样，仅够插小小的一枝。

花艺展览作品是需要有一定体量的，这么小一个孔，让我伤透了脑筋。不停地画图纸，又屡屡自我否定，眼看着展期将近，却还是不知道要拿这个圆球怎么办。一度沮丧得想换花器，却又不时想起子砚那天被雨淋湿的样子……

那段时间练习的书法，是赵孟頫写的老子《道德经》，第四十二章写道："道生一，一生二，二生三，三生万物……"一定是老天爷不忍看我这么烦闷，灵光忽现，我想到了。

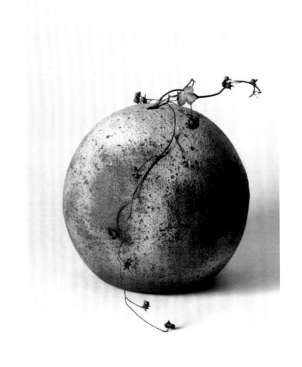

乐子砚的作品海报，小小的圆孔里插了一枝纤细的藤蔓。

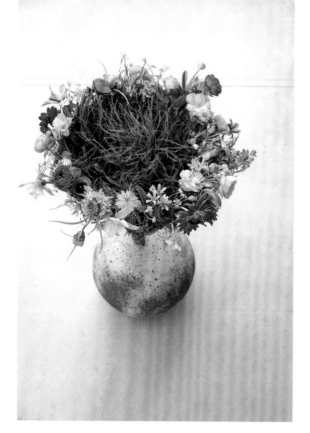

先用一根和器皿口差不多粗的树枝作为主要支撑，借助铁丝网在树枝上搭建了一个倒喇叭的造型，用扁柏遮挡铁丝网的痕迹，最后利用试管解决植物吸水的问题。看起来就像是在圆形的球体上升腾起一片绿云，云端点缀着各色的花朵。

花 材／　扁柏，莎草，银莲，棣棠，楼斗菜，香豌豆，洋牡丹，松虫草，贝母，铁线莲，晚樱，飞燕，洋甘菊，蓝星花，黑种草，车轴草，枯枝，苔藓。

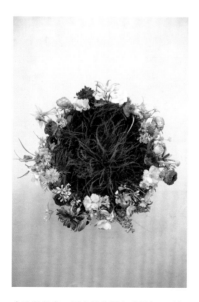

在孔径只有一厘米的花器中升腾起一片绿云，点缀各色花朵。

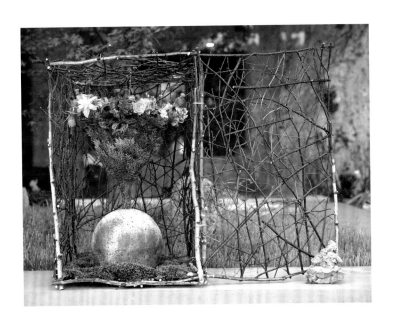

为了增加这个作品的存在感，我又在花器外用树枝搭了一个方框，就像是为了呵护这个大球作品做了一间屋子，屋子里面铺满青苔门可以随时打开或关上，打开的时候，一览众芳娇艳，关起来的时候又是半抱琵琶，娇羞可爱，让花朵们好好休息，不受打扰。

从树枝的框外面欣赏作品，感觉花朵拥有了家的安全感。

展览很成功，人们总会在这个作品前驻足，好奇地上下打量，看个究竟。我迫不及待地拍照给子砚看，说道："你给我一个圆，我还你一个方。"她开心地送了我两句话，"生命原点花绽圆，方纬之间见生机。"

"

一个圆球的花器，绽放出另一个圆的花环。希望我和子砚的友情，也能这般生生不息。我的花艺和她的陶艺都能互相汲取养分，在成长的路途上共同精进。

"

陶瓷碗

乐子砚送过我许多碗，都是她亲手做的作品，每一件都被我当成宝贝一样存着。

每一个碗都有各自的面目和味道。而我每次插花，总要先想想能不能用子砚的碗。不知不觉间，就有了很多用她做的碗进行再创作的作品。

——

没有釉色的白色大斗笠碗，颜色干净，造型低调。我借着这个碗的造型，用树枝搭建了横向的平面空间。故意把花的平面移到器皿以外，露出足够大的水面，让人在欣赏花朵的同时也能欣赏到这个斗笠碗的大气。

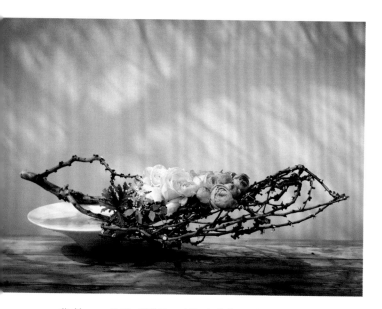

花 材／　　玫瑰，洋牡丹，丁香，驱蚊草，枯枝。

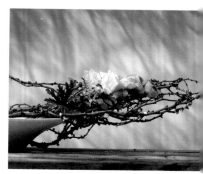

花的平面在器物以外的造型设计。

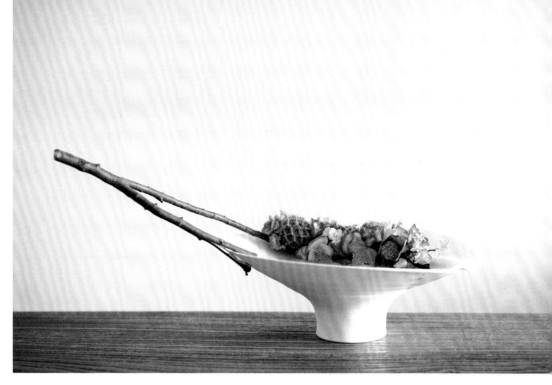

花材╱　　海棠，长寿花，风车果，常春藤，枯枝。

这个白碗既能很好地展现较大的作品，对于小品的呈现也游刃有余。因为想突出碗里折痕的设计，便特意找了和折痕曲线贴合的树枝饰以花朵，同时还露出一小截树枝尖，和碗的折痕呼应。

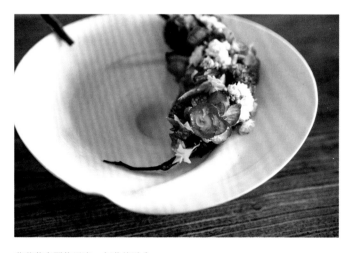

花朵落在器物以内，与曲线贴合。

———

　　还有一次用这个白色大碗给朋友的婚礼做了桌花装饰。我假想这个碗代表小小的婚礼现场，到处开满了鲜花，新郎和新娘在花园里幸福地紧紧依偎在一起。这样的设计，还真是只能用素而无釉的白色花器，换任何其他颜色，都会显得不够纯洁，亦不够庄重。

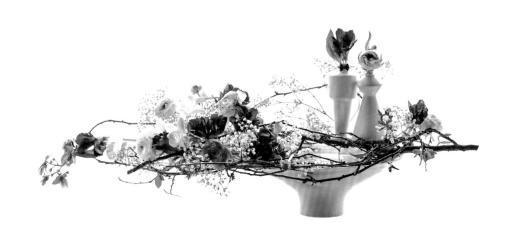

花　材　洋牡丹，小苍兰，六出花，满天星，石竹，紫叶李枝。

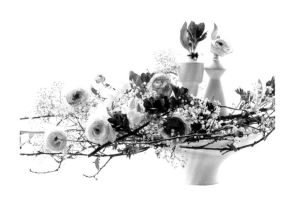

利用合适的器物进行的场景设计。

一大一小两只碗，碗口都有紫蓝色的釉，自由滴落下来，在烧制的瞬间凝结。第一眼看见就想到同是紫色的马蹄莲。小碗里安置一个大空间，大碗里装下一个小空间。碗的大小呼应，花的空间大小对照。花和碗的色彩相谐，如此便能你中有我，我中有你，浑然一体。

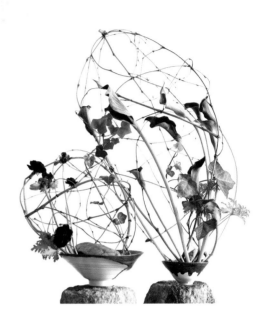

花 材 枯竹，马蹄莲，洋牡丹，常春藤。

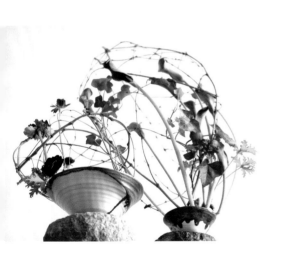

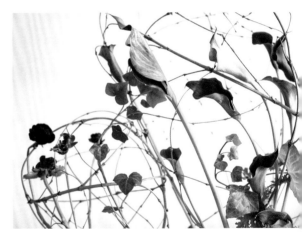

"

子砚徜徉在她的陶瓷世界里沉醉，探索碗的各种可能性。而我何其有幸，能有这样一位好友，分享给我她不断尝试后得到的结果。每一次在她创作的基础上进行再创作，尝试着给这些碗另一种状态的生命，就觉得真的很幸福。

"

纸糊的花器

我偶尔会遇到这样的糗事：衣服口袋里的餐巾纸没拿出来就洗了，下一次再穿时，在口袋里摸出来的就是一团硬硬的纸块，有时还会摸到洗过一遍的钱，更是欲哭无泪。幸亏现在都用手机支付，已经很久都没有把钱扔进洗衣机里了。

其实这种干湿变化的特性让纸有很强的可塑性，我也想用纸糊一个花器。

为了提高成功率，我用一个铜质的花器作为模具。先把含有植物纤维的纸撕成小张，让纸缘保持自然毛边，衔接的时候就看不见接痕了。

用喷壶把小张纸逐一打湿，覆盖在花器外部。在纸面上涂一点白胶，再覆上另外一层纸，再打湿，再上胶，如此这般，反复多次，直至小纸片覆盖整个花器。

耐心等纸变干，再小心把纸从花器上脱下来就可以了。

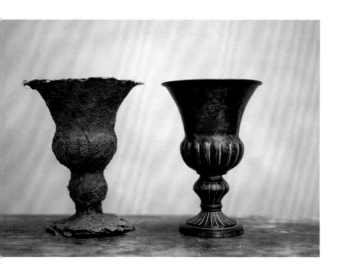

左边是纸糊的花器，右边是被当作模具的铜花器。

纸花器表面的肌理。

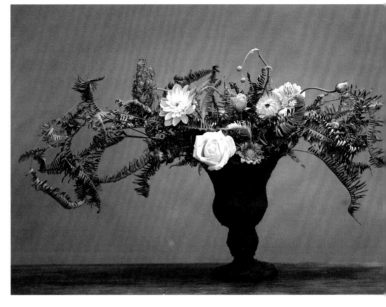

　　用干枯的芒萁打底，颜色和咖啡色的花器相衬，而且干花比较轻，不需要吸水。接着加入蜡菊等不用水的花朵。最后利用塑料试管，加入鲜花点缀，吸水的问题也迎刃而解，而且还不会让整个纸花器负担太重。花茎都修剪得比较短，目的是保持纸花器的平衡，花器外用轻盈的芒萁营造舒展的感觉。

花　材　　芒萁干花，玫瑰，大丽花，蜡菊，雏菊，六出花，蕾丝。

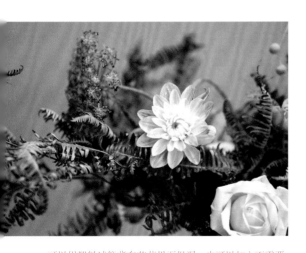

可以用塑料试管藏在芒萁里面保湿，也可以加入不需要水分的花朵。

芒萁的干花很轻，不用吸水，还可以填充空间。

　　"看着纸经历干湿，从而强度发生了变化，觉得很是神奇。如果你也遇到类似我之前碰见过的麻烦事，也不用太懊恼沮丧，说不定这也是另一件有趣的事情发生的契机呢。"

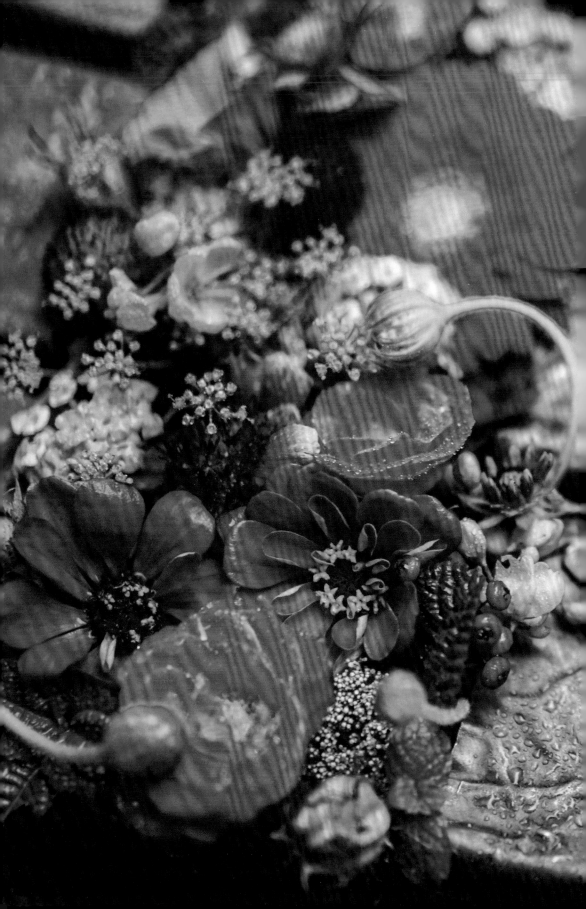

材 / 质

有许多材质的质感是感人的。

木材，金属，泥巴，纸张……都可以融入到花艺设计中去。

那种对比、反差、碰撞往往出人意料，又无比和谐，

让材质的魅力更加清晰地突显出来。

染色棉线
——平衡

一直都很佩服蒙德里安，他擅长把纷繁芜杂的思绪用简单明了的几何图形表现出来，作品中各种平衡的关系委实让人着迷，诸如巧妙的比例平衡，局部和整体平衡，自然与精神平衡等。那些看似简单的线条、色块关系，无不体现着某种恰到好处的和谐。

我自己也想用花艺创造一种平衡关系。

———

染色棉线是人工制造的产物，植物却是大自然的作品，以色彩为纽带，也能让人工与天然之间营造出一种平衡的关系来。

用棉线在枯竹上绕成小小的色块，找到颜色与之接近的植物元素，以自然和非自然对话的形式进行平面色彩的构成，既保持某种一致，又碰撞出不同质感的对比。

色彩之间的位置，面积的大小，完全靠感觉来构建。感觉是要放在这里，就放在这里，感觉放对了，便对了。

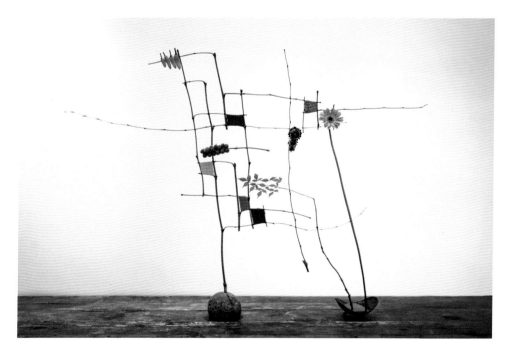

花　材╱　　枯竹，扶郎，刺芹，蜡菊，辣椒，南天竹叶。

粉色棉线的色块，搭配稍浅一点的粉色扶郎。

紫色棉线色块，呼应聚在一起泛着紫色光泽的刺芹。

绿色棉线的色块，用一片生动的青翠绿叶点缀在旁。

〝

　　受蒙德里安作品潜移默化的影响，我在自己的作品中找到一种人工与天然之间的平衡。

〞

白木
空中花园

　　小时候看过宫崎骏的《天空之城》，少女念起毁灭的咒语，让天空之城解体，整个城市灰飞烟灭，独独剩下一棵带着些许空中土壤的生命之树，暴露着的粗壮根须中包裹着闪耀光芒的宝石，向空中越飞越高。

　　毁灭即重生的画面就这样记在心上。不知不觉间内化成自己的养分，若干年后的某一个时刻在脑海中闪烁，最终转化成作品。

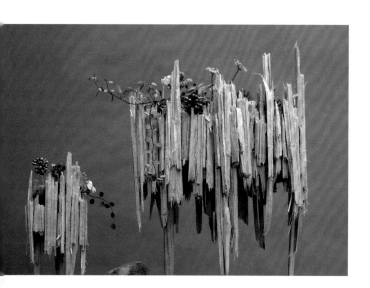
把白木板劈碎成条后用木工胶水粘起来，形成想要的造型。

　　把平整光滑的白木板用斧子劈成长短不一的毛糙木条，再用木工胶水一条一条粘起来，重新构建成想要的造型。既然打破了原本的形状，那就不需要太规则，腾空而起的危楼才会有漂浮感，粗莽的废墟才能映衬出绿色生命的珍贵。

　　不用名贵的花材，只用苔草、野花和藤蔓，那些看似柔软却有着顽强生命力的小小植物，此时此刻更能显示出生命坚定的力量。

　　整个作品安置在一块完整的白木板上，用初始的完整承托毁灭后的重生。

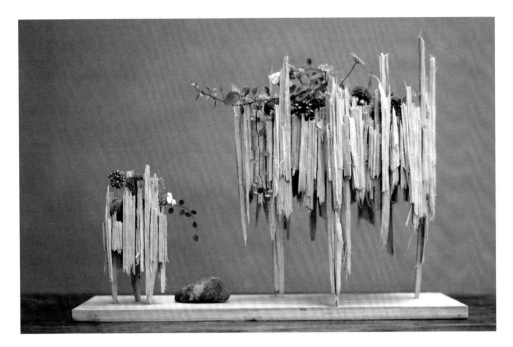

花 材／　　白木板，千叶兰，薄荷，茴香，紫珠，石竹，小米果，苔藓。

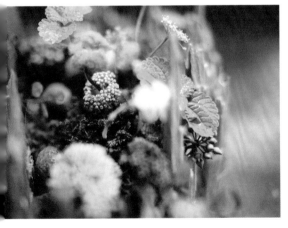

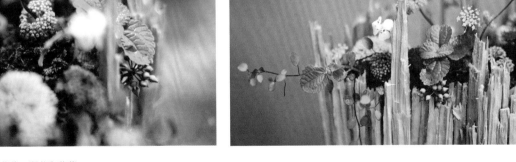

只用苔草，野花和藤蔓。

"在天空的那座城，有小野花飘香，在天空的那座城，鸟声似歌悠扬。"

小时候学习素描，从几何体画到石膏像，笔尖在纸上摩挲的时光里，一定有石膏的陪伴。如今，日复一日地忙碌，再也没有少年时的奢侈，可以在画板上铺一张白纸，仅用一支铅笔，看着石膏像，画上五六个小时。

画石膏像的时候对布纹非常着迷，石膏明明是硬挺的材质，却能够表达布料柔软的质感。反过来想想，能不能把柔软的布料直接变成硬挺的石膏呢？

如果把石膏液倒在面料上，或者是把面料浸泡在石膏液里，只会得到一块僵硬板结的面料或让面料和石膏凝固成一坨。想来想去，决定用针线小心把一块面料缝制成立体，然后耐心地把石膏液体一层层淋上去，一遍又一遍重复，石膏便在面料上形成一层膜。重复越多，石膏就越厚实，当石膏液完全覆盖布面时，就可以停手了。耐心等面料阴干，最终成功把面料凝固在石膏里，成为一个有布料纹理又硬挺的容器，可以作为造型不规则的花器。

石膏并不防水，在石膏里插花要借助内胆。一个小瓶，一只小碗都可以解决问题，只要藏在里面看不见就可以了。

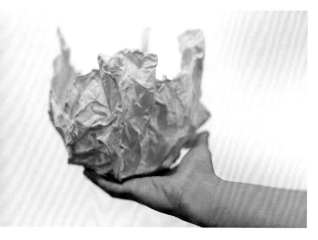
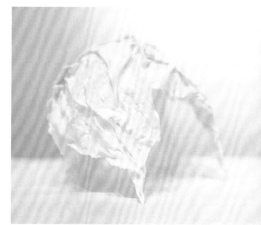

容器可以整个托在手心，也可以直接站在桌子上。

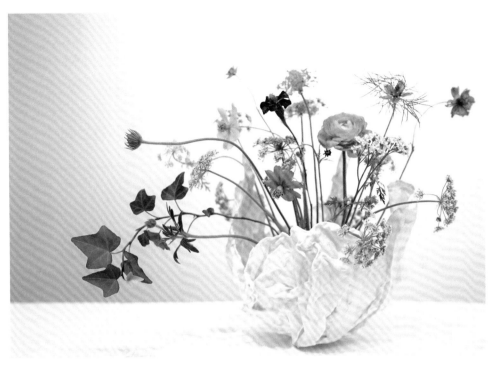

花 材 洋牡丹，秋英，黑种草，万寿菊，翠珠，萝卜花，常春藤。

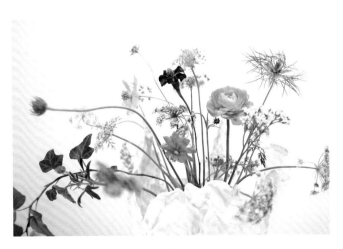

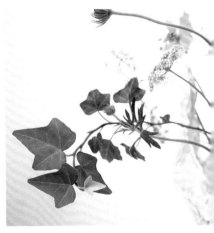

在石膏器皿中安置多种颜色的轻巧草花，明亮活泼。

白色花器更显出多种多色花朵的清新和雅致。

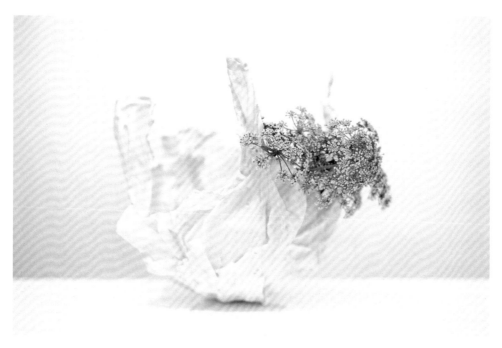

花 材┏ 　蕾丝　　　只用蕾丝一种花材，白绿简单搭配，显得素雅。

石膏凝固了布面的褶皱纹理。

"

　　虽然我还是没有时间坐下来画石膏像，但是如今我却可以用石膏来做几件世上独一无二的花器，安置几朵生气勃勃的花朵，纪念一下耳朵里塞着耳机，单曲循环心爱的歌曲，手握铅笔，凝视石膏像，那一去不返的，不知愁滋味的日子。

"

瓦楞纸
美术馆

如今网购频繁，商品送货到家，因此家中就常有各种瓦楞纸板箱。弃之可惜，就想利用瓦楞纸做一下设计。

瓦楞纸的木浆原色，某种程度上和木材的感觉相似，没有侵略性，是很好的背景。

瓦楞纸的切口断面很有特点，有着波浪形的纹路，而且是透光的。

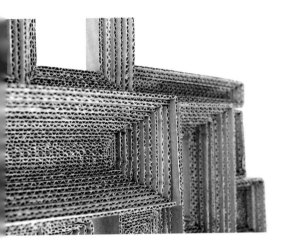

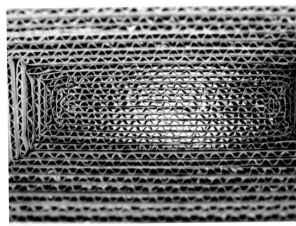

把纸条从窄到宽排列，粘贴固定，将视线引导到深远处。　从纸的切口断面看出去，其实是透光的。

用尺和笔做好记号，瓦楞纸就很容易精准裁剪。联想到镜框裱画的原理，把裁剪下来的纸条从窄到宽排列，便可以将视线引导到深远处。纸和纸之间用双面胶或者白胶固定。通过排列、重复、叠加，最后形成一个空间几何集合体。

在这个几何空间里，我事先为植物预留下了四个漏空的方框作为表现主体。

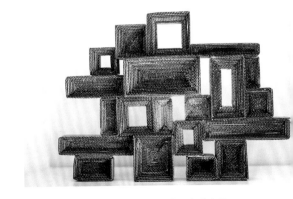

同样结构的变形叠加，形成一个空间几何集合体。

—

　　把植物变成一幅幅迷你的画，镶嵌在瓦楞纸的框里面。在朴质的纸箱色中反衬出白色羽毛一般的鲁丹鸟。有一点点变色的尤加利叶，竟然呈现出莫奈莲花池塘般的色泽。小米果即使失去水分变成干花，也是很好看的，剪下足够长度的花茎，仔细插入瓦楞纸的缝隙之中，并不用担心吸水的问题。

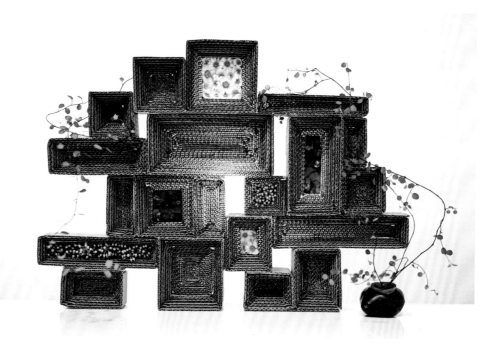

花　材　　鲁丹鸟，千叶兰，尤加利，小米果，山苏。

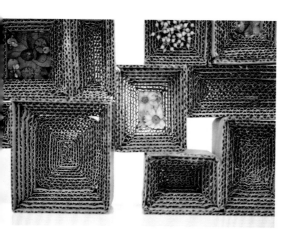

白色羽毛一般的鲁丹鸟。

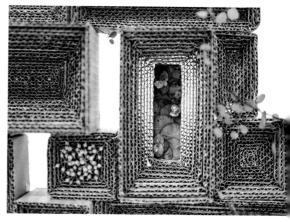

有一点点变色的尤加利叶。

工整的瓦楞纸装饰虽然错落丰富，但毕竟是纵横硬朗的线条，花材和叶材的生机虽已打破了纸的沉闷，但总好像还欠缺些许灵动。用自由生长蜿蜒细巧的千叶兰贯穿整个作品。千叶兰在小花器中的固定方法也和最远处小方框里的卷叶造型装饰呼应，让作品更耐人寻味。

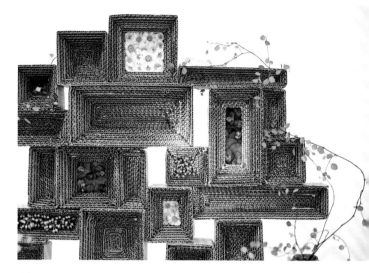

蜿蜒细巧的千叶兰增添灵动的气息。

如此一来，被我们随手丢弃的纸箱，摇身一变，成为了一个有生命、会呼吸的小小装置。垃圾和作品之间有时候真的只是相差了一些想法和创意而已。

千叶兰在右下角小花器中用卷叶固定。

轻木山水

巴尔沙木，又叫轻木，质地很脆，可用来制作飞机模型。很想用轻木做一次构成，但因为这种木料的质地，叠，折，掰，穿等各种方式都可以使用，反而犹豫了起来。一直没什么头绪，只是常常拿着木片出神。

时值夏末，院子里蚊虫猖獗，点了艾草条和蚊香，香灰不慎落在轻木之上，用手一抹，出现一条黑色的痕迹，居然像极了山水画的线条，松松的，有变化，黑得一点儿不沉闷，看起来还非常有弹性，搭配在轻木上，意外的好看。

—

我虽没有学过国画山水，却因为太喜欢，一有时间就尝试自己临摹。每一次都只能在某个长假，先安顿了各种生活琐碎，柴米油盐，然后把自己关起来，专心致志画整整一天。这样的假期是奢侈的，每年也画不了几张。

许久未画的山水，心中甚是想念。尝试用点香的打火机对着轻木熏了一下，木片因为薄，很快就被点着，吹一口气，火就灭了，木板上出现一条炭黑色的边缘线，因为火烧的痕迹随机，有一种自然天成的动人。

原来不用笔墨，也还可以画山水。在轻木边缘烧出火痕，再用木工胶水按前后高低有秩序地将木片粘贴，得到层层山峦的效果。在木片之间加入小试管，就可以插入野花，丰富画面了。

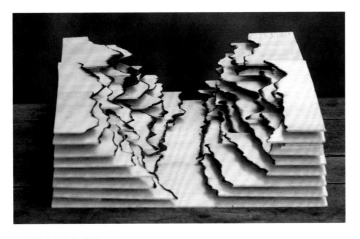

轻木粘贴出山峦效果。

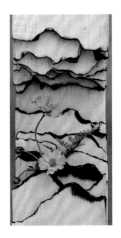

插入野花。

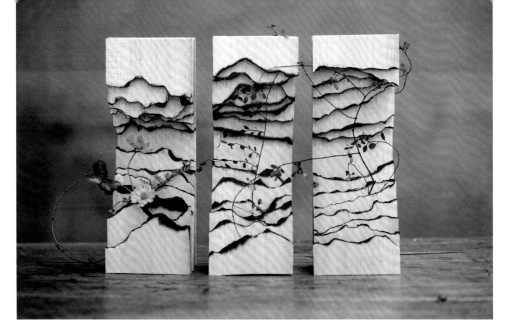

花材／ 轻木，秋英，千叶兰，络石。

焦黑的火痕可以表现连绵的山峰，轻木的前后层次，体现重峦叠嶂。烧了几次，渐渐对于火的控制得心应手了，就可以做到精准表达。想要哪个位置的焦黑多一点，就用熏，想要哪个位置凹一些，就直接用打火机快速来回燎，在眼看就要到达理想状态之前迅速吹灭火焰，火势还会有一点后劲，火被吹熄后，黑色的焦黑会再向外扩展一些。

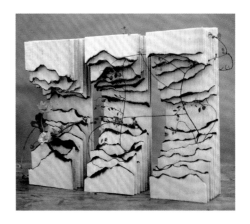

颇有一种横看成岭侧成峰的意趣。

用了两个多小时，最终完成了这幅轻木山水作品。比起真正提笔，磨墨，在宣纸上不停地勾、皴、擦、染、点而得到的山水画面，用火烧木板的方法真是快速高效。所以，这别样的山水画算不算是动足了脑筋却又变相偷了个懒呢？

锡纸太空舱

有一次，读我家小学生的想象作文，写道人们终于征服了宇宙，可以自由出入太空，大家背着喷气式书包到处飞……他写了好长一篇，呈现给我一幅充满喜感，自由自在，无拘无束漫游未来世界的画面。看得出他在想象这些奇幻世界的时候开心又享受。

感叹孩子想象力的同时，我很想用花艺作品来表达一下在那篇文章中体会到的欢快画面。

——

传统的花器和形式太拘谨，太规矩了。天马行空的星际探险不知怎的就让我想到了厨房里那卷百变又多用的锡纸。

锡纸的金属质感本身就有未来感，又极其容易造型，想做成什么样的都可以，没有限制。于是，我用了几个小时完成了这个球形主题的作品。

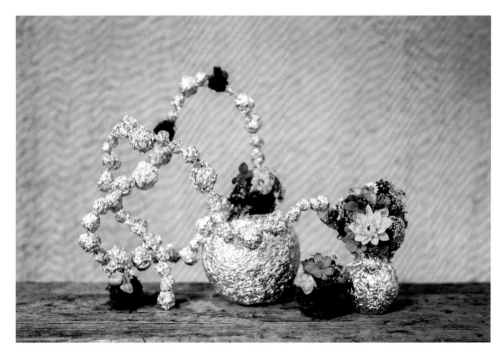

花 材╱　　夕雾，苔藓，秋英，雏菊，蝴蝶洋牡丹，绣球，洋甘菊，山归来，白杜，薄荷。

把整张锡纸团成一团，揉上一揉，再打开的时候锡纸就变得皱巴巴，光泽没有平整时那么耀眼了。用这样的锡纸包裹住两个球形花器，算是建好了两个大太空舱。接着又搓了很多小锡纸球，耐心把它们穿起来。最后用苔藓做成同样的圆形的苔藓球，苔藓球上插上各色小花，安置在串串锡纸球中间，看起来就非常欢乐了。简直就是嘉年华里的某款最新游乐设施。

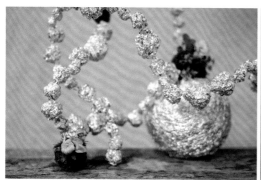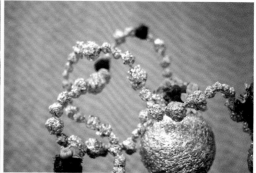

锡纸揉搓成团，再一个一个连接起来形成珠链的形状，贯穿整个作品。

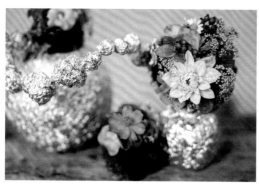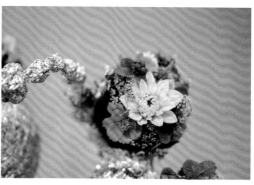

苔藓球里有保湿的水苔藓，可以用来插花。

孩子见了这个作品，眼睛一下子就亮了起来，可突然又把兴奋表情一收，认真地问我："妈妈，你是不是一个人吃了许许多多银色的费列罗？"

我完全没料到他会是这样的反应，不由得哈哈大笑了起来。

铁丝网
的美感

铁丝网给人的感觉总是和禁锢有关，冷冰冰的并没什么美感。在花艺设计里，铁丝网常被用作内部支撑结构，是一种要被遮挡起来的材质。

其实，挑战一种缺乏美感的材料，把它从并不好看变成美的过程，是很有意思的。

整张铁丝网是同一六角形的不断重复。这种规律看似枯燥，却也是最大的特点所在。一方面保留这种规律，另一方面又加入变化，就会有些看头了。

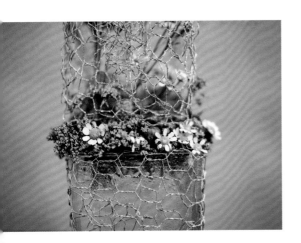

铁丝网裹紧方形的玻璃器皿。

———

为了让银色金属网的特征更加纯粹，我使用了透明玻璃的容器，让花器有一种视而不见的错觉。铁丝网包裹住玻璃器皿，好似裹住一块冰砖，呈现出立方体的效果。网覆盖在玻璃上，更显网格清晰、棱角分明。

在器皿以外，作为变化的空间，我分别从经向、纬向和斜向拉伸铁丝网，还故意把网的边缘剪破，目的是为了增加曲线的动感，打破铁丝网呆板的本来面目。这一部分完全突出变化的曲线，自由奔放的延展。植物则作为规整和自由的临界面，为了让玻璃的透明不被花茎打乱，把夕雾和洋甘菊的茎剪得非常短，刚刚好架在铁丝网口，够得到满至器皿口的水。有一种植物好似三明治一般被夹在了中间的错觉。

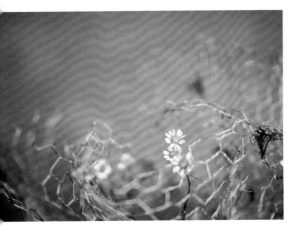

铁丝网边缘剪破、拉伸，让网看起来更自然地散开。

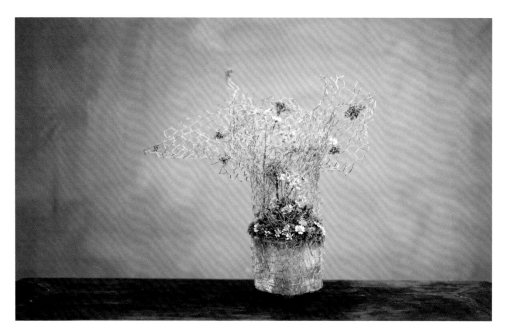

花 材 夕雾，洋甘菊。

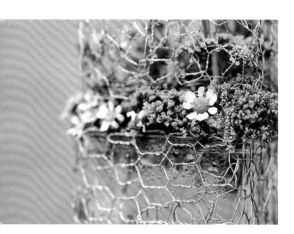

铁丝网包裹住玻璃方形花器，在器皿口放入剪得极短的小花。

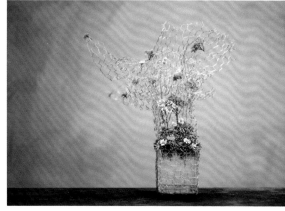

侧视角度。

> 这其实是一次实验性质的花艺作品创作，最终作品的呈现，具备了当代建筑的造型感。即使是使用铁丝网这种不具备美感的材料，似乎也并不妨碍它成为一件能让人驻足观赏的作品。

宣纸，
半掩花容

因为日日习字，有一年特地去宣纸厂参观手工造纸。我见到一位抄纸的工人拿着网在水中不断重复着抄纸的动作。他的整双手被水泡得死白，几乎所有关节的地方都是老茧，而茧由于常年泡在水里还会破皮。原来，我每天用来练字的宣纸，每一张都是抄纸工人们赔上了双手制作出来的！

怀着对宣纸和抄纸工人的特殊感情，我想让宣纸变成花艺的一部分。

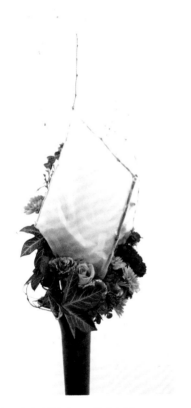

用枯竹搭出适当大小的框架，再糊上宣纸。

宣纸薄，所以先用枯竹做了架子，再把宣纸糊上去，像纸灯笼一样。如此一来，纸便长了脚，可以站在花器里。

纸有遮挡的特性，但因为宣纸够薄，能透出些许颜色。如果颜色浅淡也是透不出来的，所以选择了最亮眼的紫红色花材。把花头紧紧靠拢，密集排列在一起，即使透过宣纸也能隐约看到那个似断非断的圆形。

有人说，这是"犹抱琵琶半遮面"的意境，还有人说这像是京剧里大帅的靠旗，有人说像迎风招展的风筝，更有人说是耳朵长长的元宵兔子……这应该就是宣纸的魅力了吧。做一个让大家讨论的作品也挺开心的。

很想把这个作品送给那位抄纸的工人，想象着他晚上回家，擦干双手的时候，可以抚着伤口，静静欣赏这种如若没有他的努力便无法实现的美。

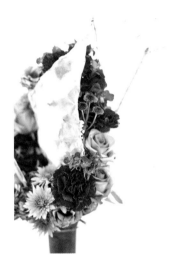

用色彩堆叠出造型。

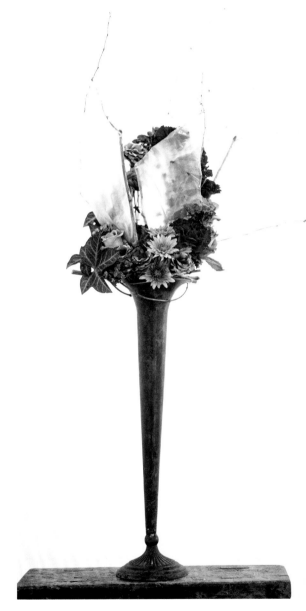

色彩饱和度很高的紫红色，透过宣纸，呈现出似断非断的圆。

花 材　　康乃馨，玫瑰，雏菊，石竹，紫罗兰，洋桔梗，熊掌木。

铅皮，
肌理之美

　　铅原本是青白色，在空气中氧化以后会渐渐变黑。铅皮不算太柔软，可是只要稍微用一点力，就可以被造型。如果反复揉捏铅皮，产生折痕以后就没有办法再恢复到之前平整的状态，从而留下耐人寻味的痕迹。平整和褶痕对比，能表达肌理之美。

　　上大学的时候，为了帮同学的社团活动做宣传，曾熬夜画过一张吉米·亨德里克斯（Jimi Hendrix）的头像。先用铅笔在黑色的卡纸上淡淡勾勒出人物的轮廓，部分画面用刀背刮毛，部分则保留纸原本的光滑，最终完成了一幅靠着平整和毛糙纸面肌理的差异来显现图案的作品。因为这种肌理的对比效果让人印象深刻，多年以后，我又用铅皮完成了一件异曲同工的花艺作品。

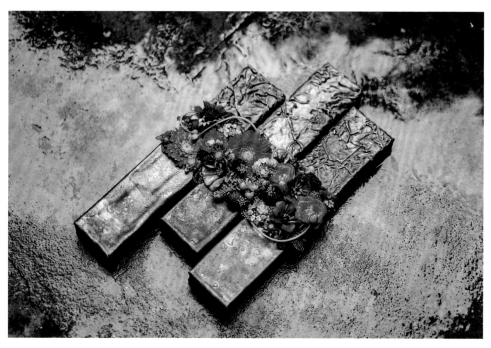

花材　扶郎，百日草，天人菊，美女樱，小玫瑰，茴香，薄荷，翠珠。

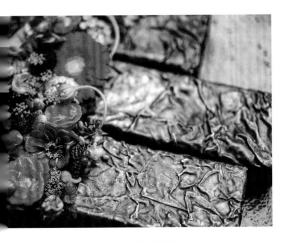

揉捏后再打开的铅皮则布满褶皱。

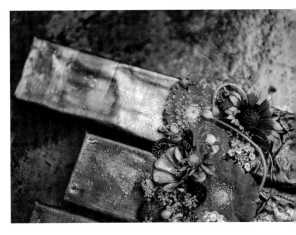

未被揉捏的铅皮光滑平整。

找三个大小相同的长条形花器，把揉捏过和未揉捏过的铅皮分别包裹在花器两边，中间留出空隙插花。花器可以参差一些摆放，但是中间留出的空隙却对齐，构成另一个连续的长方形空间。在其中小心放入各种大小不一、表情不同的橙色花朵，整齐统一，又不显呆板。

作品完成时正在下雨，索性将作品放在湿漉漉的水泥地上，铅皮和水泥的黑灰质感看起来也十分搭调。

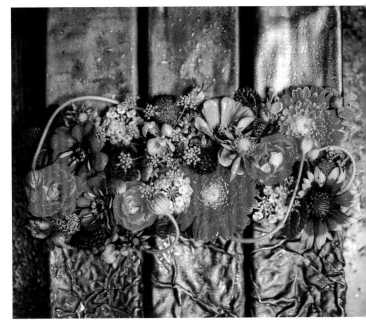

整齐的橙色花朵填满中间的长方形空间。

"

揉捏铅皮的过程心无旁骛，以至于手指被划破，流出血来，却不觉得疼。

"

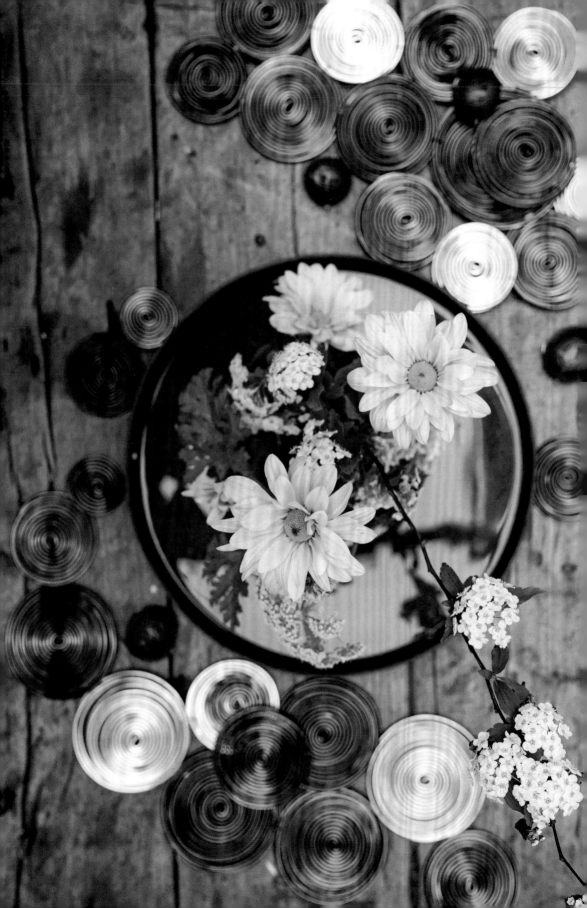

形 / 式

花艺应当以何种方式呈现，常常会是我思考的问题。

为什么花儿就非要安分守己地待在花瓶里？

如果我是那朵花，一定会觉得非常无趣……

<table>
<tr><td>

竹子的
构成设计

</td><td>

　　构成是现代艺术设计中一个的重要概念，色彩，平面，立体构成是艺术设计学习中一定会接触到的。而花艺设计也可以利用植物进行构成的设计。

　　植物未必就应该是自然界中它原本生长的状态，可以将植物作为设计的元素，在新的作品中表达出不一样的韵律和美感。

　　竹子被劈条、弯折以后，和原来的状态全然不同，断裂的竹子在被重复了非常多次同样的固定手法后，逐渐形成了另外一种空间构成。

</td></tr>
</table>

───

　　先锯下竹子中间的一段，劈成细竹条，截面大约 0.5 厘米见方，长度控制在 15~20 厘米。用手对折竹条而不折断，对折处的竹纤维会不完全断开，出现自然随机的毛刺。将对折后的竹条相互对插，竹条渐渐被彼此的毛刺勾带住。插得越多，咬合就越牢固。等到咬合得足够牢的时候，就变成看似凌乱却有一定造型感和体积感的竹团，足以撑起上下两端光滑的竹筒了。由此形成一个一段光洁，一段毛糙，又一段光洁的竹子构成。欣赏这个构成的角度也不局限于侧面，俯视更可以呈现不一样的效果。

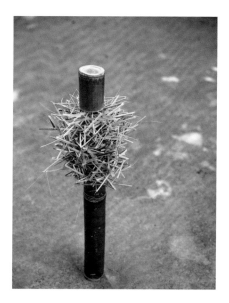

光滑的竹筒中间有一团竹团。

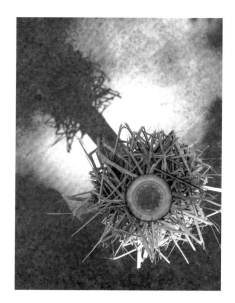

俯视角度呈圆形。

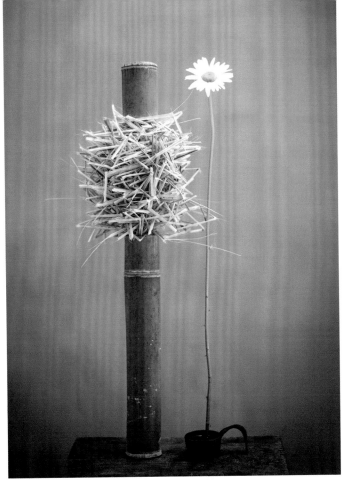

花 材 竹子，大滨菊。

在这个构成作品边上插一枝简单的白色小花。连花茎上的叶子都被我舍弃了。极纤细却又挺拔的一枝花，笔直站立在竹子的边上，花茎穿过乱竹，得到支撑，纤细的花茎和粗壮的竹子平行。极繁复的竹团，映衬着边上极简单的一朵白色大滨菊。

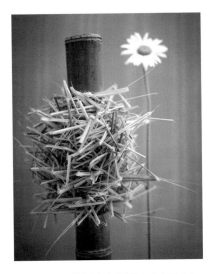

大滨菊穿过竹篾折断后形成的细小空间站立。

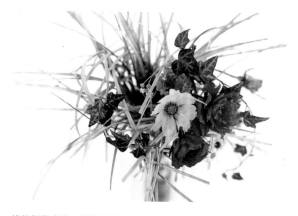

模仿烟花造型，用鲜花装饰。

这一构成设计模仿了烟花。

先找一段足够粗的竹筒，把一端劈成细竹篾，得到一个类似锅刷的造型。把每根竹篾的竹黄部分都削掉一些，然后弯曲成想要的弧度，这一过程需要极大耐心，也是和竹子对话的过程。如果用力过猛，竹篾就会折断，用力太轻竹篾则不会弯曲。竹筒中间可以蓄水，烟花状弯曲的竹篾也非常容易支撑住鲜花的花茎。

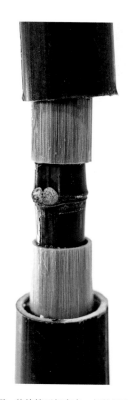

粗细不一的竹筒互相套在一起的设计。

另外，再用粗细不一的竹筒套在一起，最粗的在外层，最细的在里层，中等粗细的去竹青，只留竹黄。整个作品有了更多的细节，更加耐看。

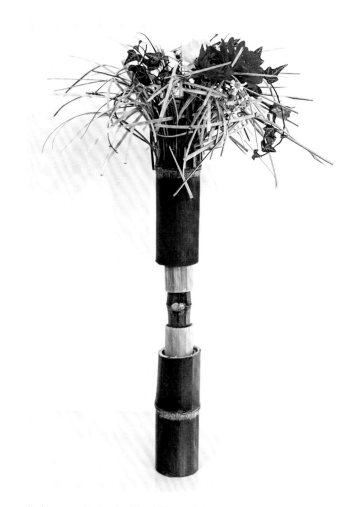

<div align="center">花 材 ✍ 竹子，大丽花，洋牡丹，玫瑰，格桑，洋甘菊，常春藤。</div>

"

　　当每次通过一定的设计，重复的手段，变换视角，呈现出植物另一种美感，就会感到惊喜连连。

　　常常被问到，重复到什么样的程度才能停手呢？

　　想起了东坡先生的话："大略如行云流水，初无定质，但常行于所当行，常止于不可不止。文理自然，姿态横生。"他说的是如何写文章，但是做构成设计也是这个道理，从初无定质，到变成姿态横生，也没有什么具体的目标，只是觉得该停了，也就停下来了。

"

圆的重复

有一年参加讲师花艺展，留给我的展览位置是——一个房间，所以作品需要的体量比较大。在时间充裕却没有助理的情况下，我决定采用铝丝做主体结构，可以化整为零，提前准备。植物部分则搭配不易枯萎的鸟巢叶卷，表达不同材质圆的重复。

圆之间的连接没有边缘的限制，可以往各个方向延展，可以拼接。也可以堆叠。反复重复一种手法，适当变化。

● **墙面设计**

把金色、玫瑰金和咖啡色的铝线分别盘成大小不一的圆形。圆和圆之间用较细的同色铝线连接。无数铝丝的圆彼此连接，一半固定在油画布上，另一半铺在桌面上，沿着桌面边缘自然垂下。最终变成一幅起源墙上却一直流淌到地面的画。

在铝丝的圆中也加入鸟巢叶的圆，用细铝丝固定。

桌面上放圆形的花器，内置鸟巢叶卷。将枝条插在鸟巢叶卷中，向上攀爬的部分可以直接夹在铝丝的圆形中。

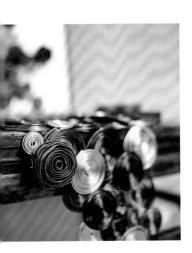

植物的圆固定在铝丝圆上。

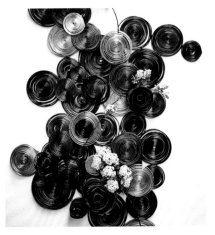

无数铝丝的圆，连接彼此，固定在油画布上。

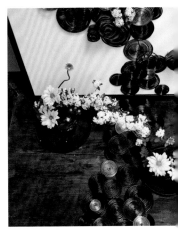

桌面上的圆形花器中内置鸟巢叶卷，插有枝条。

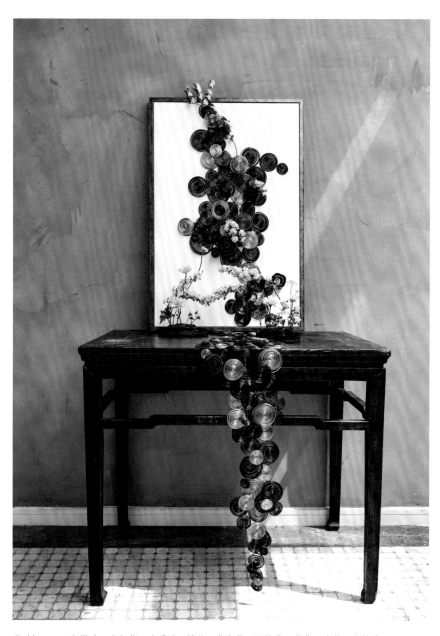

花 材／　　 鸟巢叶，麦冬草，小手球，雏菊，萝卜花，驱蚊草，薄荷，弯葱，车轴草。

● 桌面与
　首饰设计

在房间另一边的矮桌上，做了同样的圆形设计，和墙面的形式呼应。做完了这些布置，又把圆圈延伸到了自己的身上，变成了一个豪华版的项链。在这个小小的空间里，墙上，桌上，甚至在空间里走动的人，都和圆的元素有关。三个作品彼此动静结合，呼应配合。

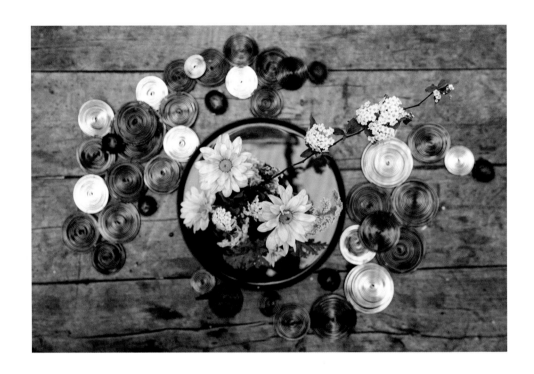

项链同样采用圆的元素。

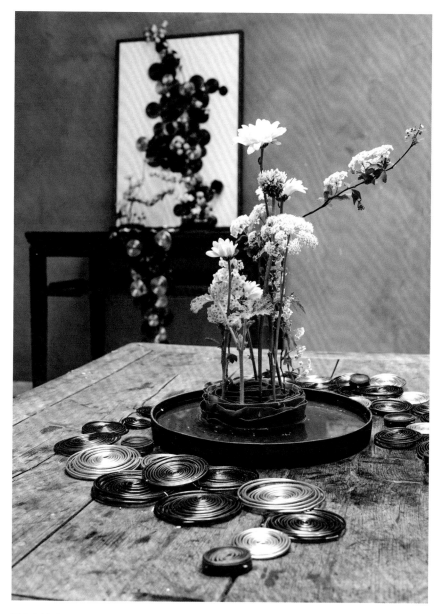

矮桌上的圆形和墙面呼应。

"

把简单的圆的元素重复到一定程度，就有了形式上的美感出现。

"

**突破思考
模式的造型**

孩子在做几何题遇到困难的时候，我常常启发他，如果这条辅助线不管用，就换一条试试，如果把图形分割不行，那就试试补成另外的图形看看。其实这种思考并不局限于几何作业，在花艺设计上也是常见的课题。

花器与花并存的形式，难道只能是瓶中有水，花在瓶中吗？

小花器难道只能插一枝吗？大花器永远都是摆一大束吗？

两个直径大约 7 厘米的小花器，花器开口直径是 3~4 厘米的不规则造型。好像一个大鸡蛋和一个小鸡蛋，剪下开得正好的三色堇，小心安插在大小"鸡蛋"里，显得袖珍迷你、灵动可爱。

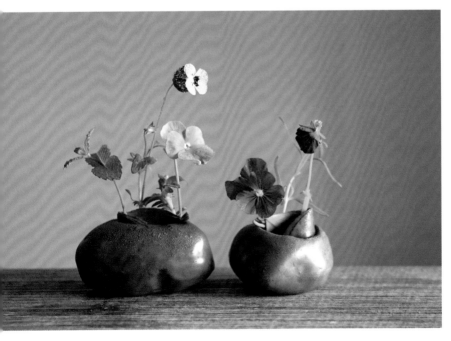

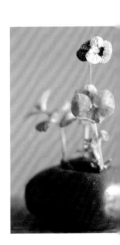

花材／　茶树叶，三色堇，薄荷。

一

　　同样是这一对花器，换一种方式，往周边大一点的空间去想象。这个作品中先用枯竹编织一个平面，在小花器里面固定，然后就仿佛搭了竹篱笆一般，更大的花，更高的茎也可以安置，两个小花器靠紧增加整个作品的稳定性。小花器一下子便成就了大空间！

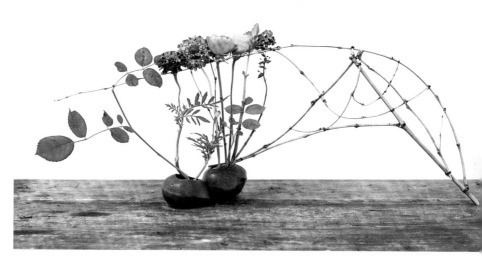

花 材╱　　　枯竹，万寿菊，松虫草，玫瑰，洋桔梗。

用枯竹做器皿口的固定。

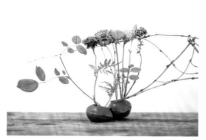

两个小花器靠拢，可以增加整个作品的稳定性。

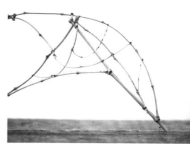

以器皿为支点，用枯竹编织出一个网状平面。

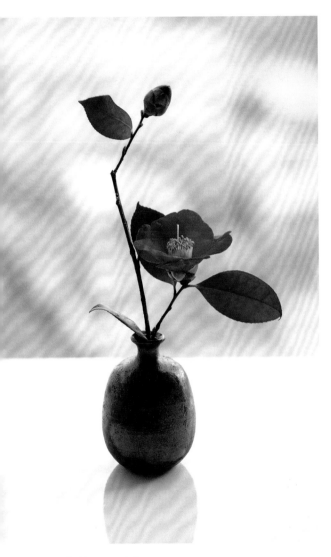

这是一个日本传统的备前烧花瓶。器皿口只够插一枝花,用这个花瓶表达一枝传统美的山茶花,如同一位妙龄少女,仰着红扑扑的脸蛋儿,张开双臂,欢快地舞蹈。

那么,这个花器是否永远都只能住一位"妙龄少女"呢?

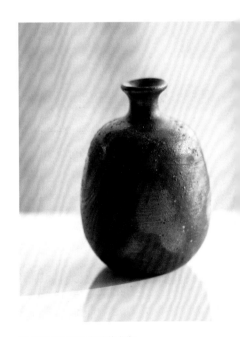

花 材／ 山茶。

购自日本奈良的备前烧花瓶。

用枯竹做枝撑，用水苔藓作为保温基质，将鲜花聚拢在枯竹上，形成花柱造型。用"聚沙成塔"来形容，虽有些夸张，但其实就是这个意思。小小的花和叶，变成一条纤长的花柱，相对花器而言，有些太高了，因此额外做了支撑固定。

这样一来，是不是就忘记了刚才那一位妙龄的"山茶花少女"了呢？

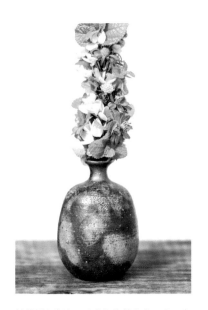

枯竹插入瓶底，小花依靠枯竹直立成一束。

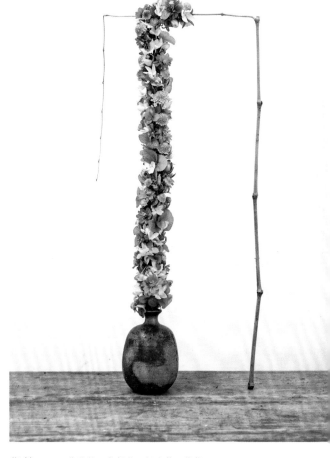

花材╱　　黄秋英，龙船花，松虫草，薄荷。

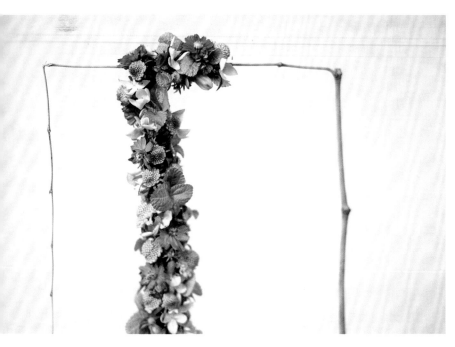

保持接续结构平衡的枯竹。

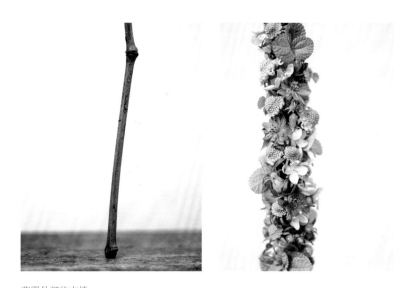

花器外部的支撑。

其实，人生中解任何难题都不外如是，不仅仅是小学生几何题，当然更不局限于花艺。向内寻找可能性的时候，不要忘记向外发展一下空间，固定思维得久了，反常规思考一下，说不定别有天地。

**星座的
花艺设计**

　　有一次，应邀替某杂志的星座小栏目做处女座和天秤座主题的花艺设计。

　　天秤座的花艺设计比较容易从名字和外形发挥，只要用植物表现出一杆秤的样子，应该也就说得通了。但如果完全对称，画面就会比较呆板。于是，想到呈现"大珠小珠落玉盘"的意境。用叶球和大小花球布局，明明不对称，却达到了稳定的动态平衡。

　　我自己是处女座，从小到大有洁癖，喜欢收拾整理，有完美主义倾向。所以关于处女座的作品，我想要表现出整齐、规律、干净的特点。

———

　　用麦冬草缠绕出大小不等的几个叶球，再利用苔藓包裹花泥，做出有一定重量的两个小花球。垂下的花球固定在枯竹上，另一端配重的花球则可以在枯枝上调整移动，最后找到整个作品的平衡点。

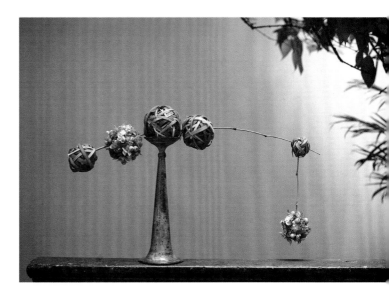

花材／　　麦冬草，飞燕，棠梨果，薄荷，澳梅，苔藓。

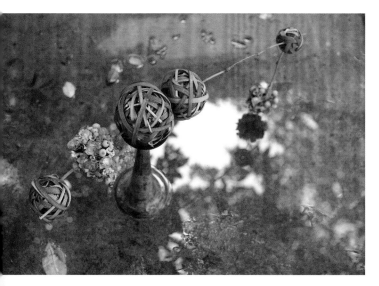

作品用苔藓保湿，所以配重的花球会因为水分挥发而改变重量，画面会失去平衡，但因为花球是可以移动的，好像秤上的游标，只要稍微调整，就又可以恢复平衡状态。

平衡生美感。

把花器反过来，可以托住一个绿色草球。

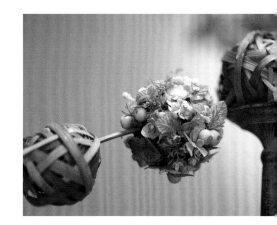

用来配重的花球。

鸢尾叶又直又长，宽窄比较匀称，有一点像宝剑，叶子里面有海绵体，越是靠近叶子根部的位置，叶子的质地就越厚，靠近叶尖的部分就比较薄。我基本都用了靠近叶子根部的比较厚实的部分，每一片叶子都剪成4厘米长的小段，用竹签把小段穿成4厘米见方的小块，接着再连接成16厘米见方的大方块。

由于用的都是叶子富含海绵体的部分，再加上整体厚度薄，面积大，整个结构可以像竹筏一样漂浮在水面上，用手轻轻一推，便可以在水面上旋转打圈，甚是有趣。因为叶子的结构是设计的亮点，所以花朵就用了浅淡清新的茉莉和同是绿色的小多肉。花茎从叶子的缝隙里塞进去，可以接触到浮起叶子小舟的水。

果然，摄影师那天一见到这个作品就脱口而出："真是处女座的强迫症啊！"

花 材　　鸢尾叶，茉莉，多肉，千叶兰，枯竹。

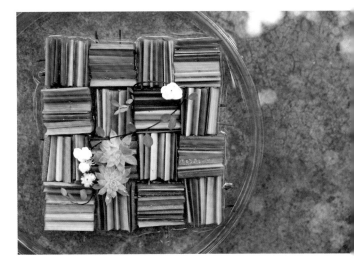

用鸢尾叶制作的树叶构成，可以漂浮在水面上。

顺从植物的特性

　　说起蒲葵叶，有人也许一时想不起来，可若是说起蒲扇，应该就无人不知了。蒲扇就是由蒲葵叶制成的。因此，拿起蒲葵叶想要做造型时，不觉犹豫了起来，扇子的传统造型太深入人心了，是否应该另辟蹊径呢？

　　把一整片蒲葵叶分开成两半，分别束起，放在酒杯里，然后把顶端的叶子编织、打结，形成蓬松的小空间，把花材插在叶子打结时形成的小缝隙中。重复两次，甚至把两个花器里的叶子顶端一起打结，组合表现。看起来像两个要好的人儿，一个撒娇地把脑袋靠在另一个肩膀上，黏在一起轻声私语。

　　好看是好看的，可总觉得没有非常打动人。直到有位朋友问了一句："你这是用什么做的呀？"我一下子明白了，这叶子的部分已经看不出蒲葵叶的特性了。用一把麦冬草，或者用新西兰叶，都可以做到这个造型，且外观不会有本质上的区别。蒲葵叶的特征，就是一把圆圆的鲜活的蒲扇啊！为什么要故意忽略呢？

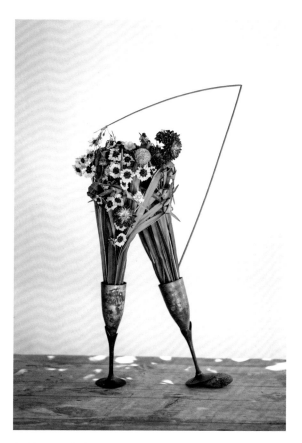

花材　　蒲葵叶，翠菊，蛇目菊，风车果，水葱，玫瑰。

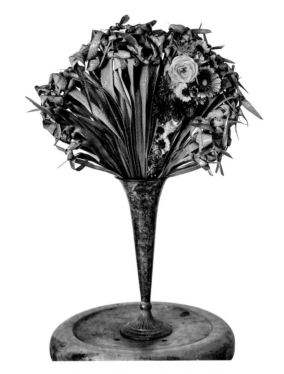

将两张蒲葵叶前后重叠，从尖端纵向劈丝，前后不停互相打结。打结的位置连续起来，差不多是蒲扇锁边的位置。将双层蒲葵叶放入花器中，在扇形的斜上方，把蒲葵叶由中间的部分撕开，露出从圆心到外围的口子。最后，在这一狭窄扇形的位置上填满鲜花。作品基本保留叶子的原形，体现蒲葵叶独有的特征。

花 材╱　　　蒲葵叶，蛇目菊，天人菊，玫瑰，翠菊。

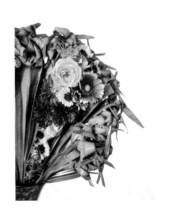

在扇形的部分区域装饰花朵，不改变扇子的原有形态。

当我们用植物和花材进行创作的时候，首先应该观察材料的特性。努力做出只有这种植物才能够呈现的，无法被别的植物替换的设计，才算是对植物独特之美的尊重。

植物挂毯

在成为花艺设计师之前，我从事过多年服装进出口的工作，对面料织物非常熟悉，因此，希望把植物和面料结合起来设计。

麻是天然的纤维，用麻织成的布是一种古老的面料。麻布有着朴质的特点，很适合与大自然的植物一起设计。

铁树的叶子质地坚硬，非常耐久，即使变干也不会变形。铁树的叶子细度匀称，很像织物的经纬线条。

用铁树叶代替织物的经纬线，和织物本身交织，拼贴形成不同的结构，做成一张挂毯。

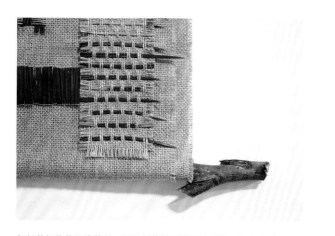

仔细数织物的经线数量，隔开相等数量用铁树叶挑开依次穿过。

整张挂毯的只用铁树一种植物，元素简单，但是却运用了不同的手法。比如等距离挑起经线再将铁树叶穿过，或者直接用铁树叶变成斜纹组织拼贴，又或者剪断并抽走部分经纱用铁树叶取代等。在组合的过程中，注意色块的大小、虚实、手法的穿插，就可以变成一张独一无二的植物挂毯了。麻布两头可以用粗树枝悬挂，背后用针线固定。

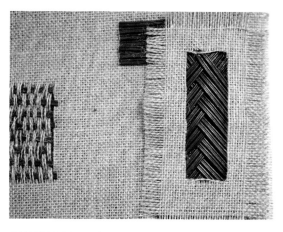

直接用铁树叶交织成斜纹组织，然后贴到原有的麻布上。

这张挂毯完成以后就一直挂在墙上，每天看着铁树叶渐渐由绿变黄，和刚刚完成那会儿有不同的感觉。

最后，当树叶变成和麻布纤维一样的颜色时，这张挂毯就更有一种经历时间而沉淀的味道了。

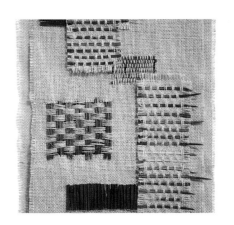

把麻布原本的经纱剪断抽走，只留纬纱，补入铁树叶，作为经向的支撑。

把铁树叶用双面胶平贴在麻布夹层中，形成色块。

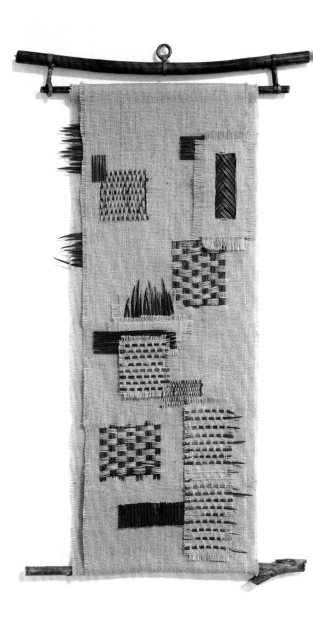

花 材／ 麻布，铁树叶。

自然的拼图

记得怀孕的时候，玩过拼图打发时间。很顺利地完成了两幅卡通拼图，就信心满满地买了一幅印象派大师莫奈的绘画来拼，然后……等孩子出生了都没有拼完，最后打包送人。

虽然后来再也没有时间玩拼图游戏，但是基于之前玩过的那三个，总结出一条评判标准，拼图游戏应该有个度——边缘适当清晰，特征相对明显，色块比较分明，内容应该具有一定的美感和趣味性，如此这般才能称得上是"有道德"的好拼图，不然就是摧残人类的刑罚。

没有再去买过拼图游戏来玩，却做过一些用自然元素构成的"拼图"。

先用树枝设定框架，然后再在每一个小隔间里填上适当的材料，有些空间可以放上半张铁树树叶，大隔间里可以用橘子填满，也可以用叶子裹住绿色康乃馨，做成寿司卷的样子，看起来有趣又美味。

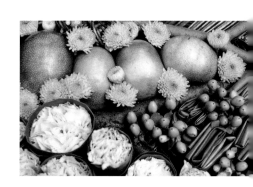

花　材　枯枝，铁树叶，叶兰，雏菊，康乃馨，橘子，龙柳，茶树叶，火龙珠。

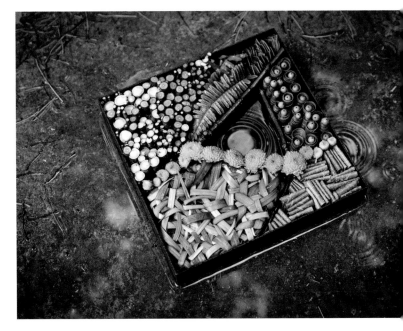

这是上一幅作品的升级版本，边缘依旧清晰，但是每一个"隔间"里的树叶更加纯粹，主题更加明朗，大家在自己的小房间里待好，中间留出空间透气。完成的那天正好下雨，拍照的瞬间，正巧有雨滴滴落中心，留下美丽的弧形。

花 材╱　枯枝、雏菊、肾蕨、火龙珠、叶兰、麦冬草、茶树叶。

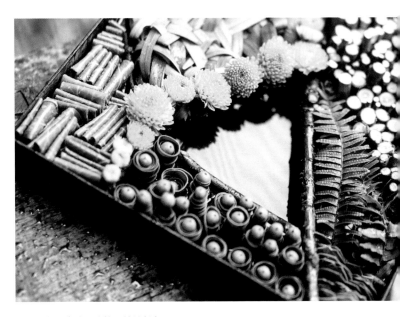

统一主题，表达更纯粹，并且留白。

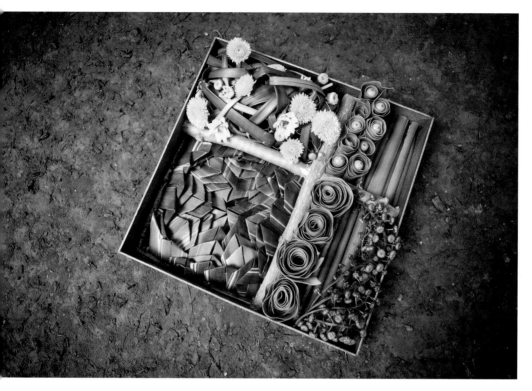

花 材╱　　　山苏，新西兰叶，麦冬草，火龙珠，雏菊，水蜡叶，商陆。

———

拼布和拼图其实有异曲同工之妙，可以用植物来复原少数民族风情。布上有卷，就用鸟巢叶卷，布上有紫红色的云纹，就找来同色系商陆表达，布上的几何拼块细心用新西兰叶模仿。总之，每一个部分的灵感都是源于这块好看的云南拼布。

苗族手工拼布。

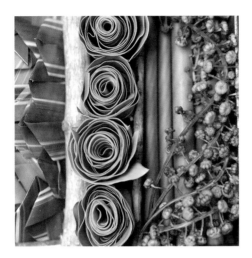

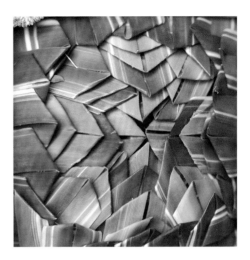

用山苏卷成卷模仿布面绣花的卷的效果，用商陆模仿
云纹。

用新西兰叶枝仿绣片上的几何拼块。

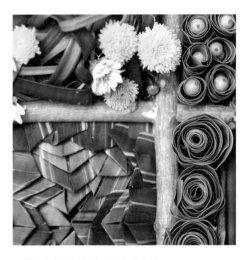

用枝条十字分割模仿了绣片的布局。

> 看着自己这些年做过的拼图，不由得想起自己宅在家玩拼图时对于"好拼图"的定义——边缘清晰，特征明显、色块分明……看起来，我还真是能把自己认定的原则贯彻到底呢。

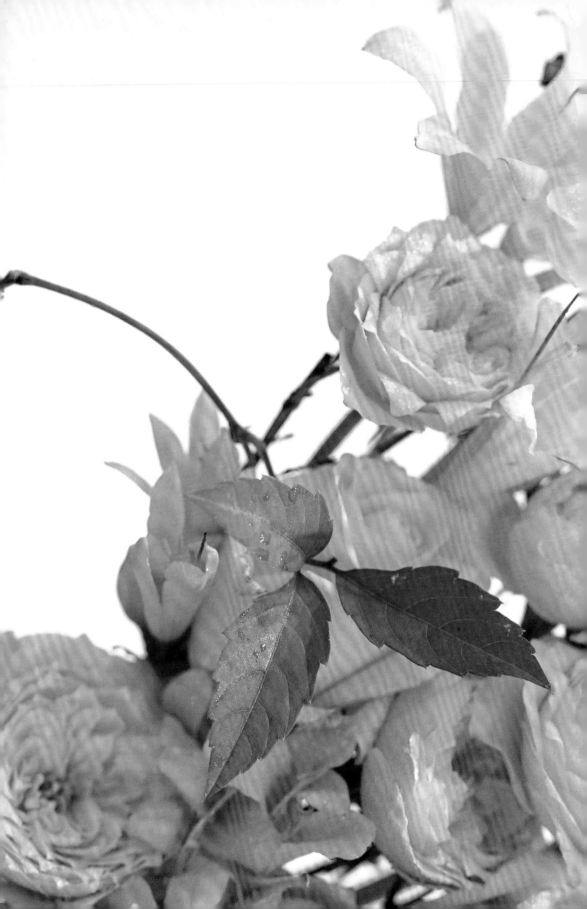

色 / 彩

能够引起审美愉悦的元素有很多，

但最具有表现力的一定是色彩。

植物的色彩是人类无法复制的。那种自然的美，是上天的恩赐。

花艺师重要的使命之一，就是让花朵独一无二的色彩更加和谐地展现。

只有如此，才不负那些鲜活的小小生命。

单一
色彩呈现

单一的色彩，并不是单调，而是反复的强调。

我亲眼见过片片油菜花黄，遮天蔽日的樱花粉，一望无边、水天一色的蓝……这些单一的色彩，无一不令我敬畏，在心中留下浓墨重彩的一笔。在花艺作品中只用一种色彩，正是以小小的气场，辗转向大自然表达着敬意。

———

用不同品种的同色彩花材，看似简单，却又经得起细细品味。每一朵不同的花都放低身段，把自己融入到这一种颜色之中，更显出和谐的美感。

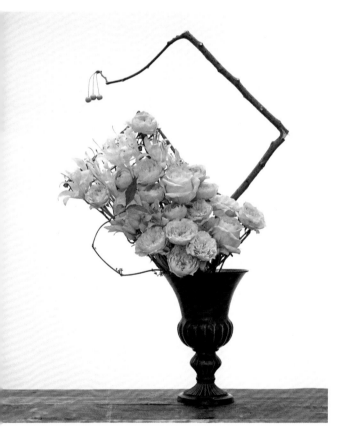

花材／　香槟玫瑰，多头奥斯丁玫瑰，黄花石蒜，棠梨果。

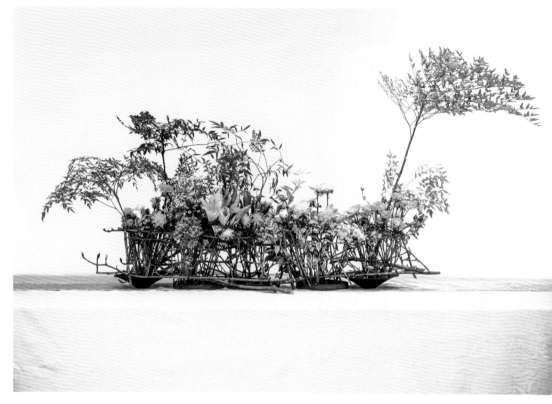

花 材 玉兰枝，南天竹，大丽花，百合，小玫瑰，雏菊，康乃馨，瓜叶菊，洋甘菊，绣球，蕾丝。

———

这是一个大约两米长的花艺作品，用玉兰枝条搭建构架，撑起一片橙色。想到梵高笔下金黄的背景，金黄的太阳，金黄的麦田，金黄的小屋，金黄的树木，金黄的人儿……我几乎把市场上所有的橙色花材都买来放在一起，只为了那一份强调的气势。

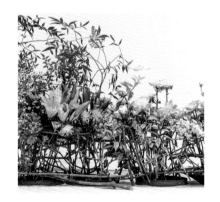

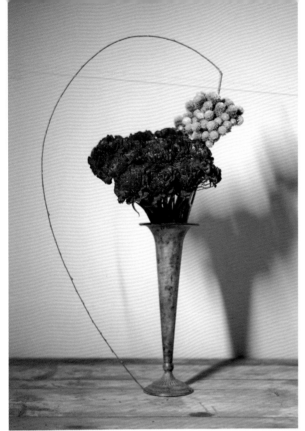

同一种颜色的康乃馨聚集在一起，形成方阵，是不是看起来就不太一般了呢？这正是同一种色彩重复的强调效果。

花 材 康乃馨，千日红，垂柳。

色彩的运用当然是千变万化、丰富多姿的，但是我相信，单一的重复，强调唯一的一种颜色，也永远都会有那么一席之地。

**多种
色彩呈现**

15 世纪的欧洲文艺复兴时期，逐渐出现了以花卉为题材的绘画。16 世纪开始，花卉画渐渐流行起来。画这一类花卉绘画的代表人物是老扬·勃鲁盖尔（Jan Brueghel the Elder），他创作了许多以花卉为主题的绘画，在他的画中花卉的品类繁多，色彩丰富，四季的鲜花同时呈现在一张画布上。冬季盛开的水仙和花期在四五月的鸢尾一起出现，梦幻又微妙，仿佛把时间定格在每一朵鲜花短暂的生命那最灿烂的一刻，让它们同时绽放在我们的眼前。

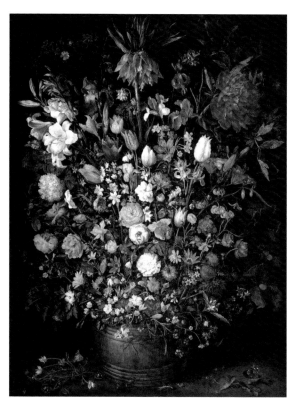

花卉画最重要的因素就是色彩了。紫色、黄色、红色、蓝色大胆的组合，艳丽又张扬，是色彩丰富表达的极致。如今，花卉栽培技术非常发达，让四季鲜花同时盛开也并非没有可能，用真实的花材还原多种多色的油画，是一种有趣的尝试。

老扬·勃鲁盖尔的花卉画。

一

　　模仿维多利亚时期花卉画风格的多种多色式插花。不严格考虑色彩关系，什么品种的材料都用一点。但要注意，既然花材的品种已经芜杂了，在造型上就须采用规整的几何形，比如正方形、矩形、椭圆形等，才会有杂而不乱的美感。

花 材╱　　向日葵，绿掌，扶郎，跳舞兰，水仙，马蹄莲，嘉兰，玫瑰，洋牡丹，蕾丝，鸢尾，洋桔梗，翠珠，蓝星花，康乃馨，格桑，千日红，澳梅，松虫草，紫罗兰，鸡冠花，大丽花，雏菊，洋甘菊，穗花婆婆纳，松，荚蒾叶，熊掌木。

花 材 / 芍药，木绣球，鸢尾，玫瑰，六出花，石竹，飞燕，景天，梦幻，洋桔梗。

隐藏的配色关系与色彩平衡也是获得美感的关键。

先选定两组对比色，黄色和紫色，红色和绿色。明黄色的小玫瑰和紫色的鸢尾花是一组强对比色，会产生视觉上的冲击，于是在红绿的对比关系上就采取弱化的办法，用粉红色和浅绿色。粉色的芍药，六出花，石竹和浅绿色的木绣球产生不那么强烈的对比关系。如此一来，多种颜色既有对比又有均衡，作品看起来就有优雅温柔又丰富的油画质感了。

"

色彩拥有着只要看一眼就能触动心灵的魔力。更何况是那些大自然独有，人类无法复制又极其丰富的美丽花朵的色彩表达。

"

彩虹色系

我见过几次绝美的彩虹，无论哪一次，在见到彩虹的那一刻，都觉得自己很幸福。

彩虹是短暂的，能见到彩虹的人是幸运的。我也想在花艺设计中把见到彩虹时的幸福感表达出来。

用分杈的枯枝，一枝夹住花器，另一枝在水盘上起到架构的作用。诸多分杈枯枝在水盘上构建成不规则的网状造型。用架起的枝杈收集色彩，彩虹的配色再合适不过。

花材／　茶树枝，大丽花，玫瑰，雏菊，石竹，洋桔梗，火龙珠，黄金球，黄英，松，辣椒。

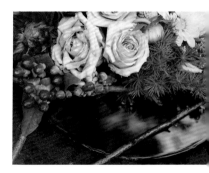

收集的色彩并不覆盖整个水盘，枯枝下依然露出粼粼水面。

——

纤细的网，可以排列精巧的色彩。用蜡梅的枝条在小型花器中简单平面构架，零星插入花朵。不用很多重叠堆砌，一两枝搭出疏朗的彩虹，每种颜色意思到了就好。

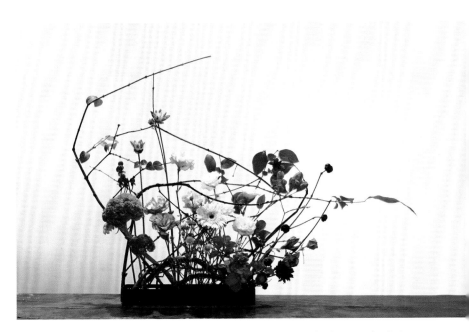

花 材 蜡梅枝，鸡冠花，火龙珠，大丽花，洋桔梗，雏菊，扶郎，中国桔梗，绣球，射干，辣椒，薄荷。

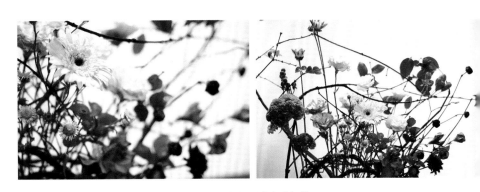

花朵和花朵之间可以有一点呼吸的距离。彩虹是联系不同花色的纽带。

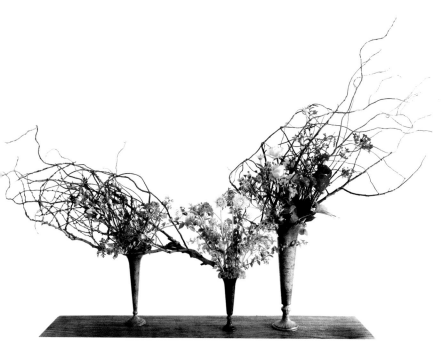

花 材 　龙柳，中国桔梗，小飞燕，景天，六道木，大丽花，金光菊，洋桔梗，玫瑰，火焰兰，鸡冠花，龙船花，薄荷，熊掌木，香菜，驱蚊草。

冷色。

用龙柳等比较容易造型的枝条编织呈网状，分别固定在不同的花器中。从右到左依次加入彩虹色系的花朵，用花的色彩关系把不同的花器连接起来。

振翅欲飞的大蝴蝶呀，愿你所见永远是斑斓如虹的缤纷美艳。

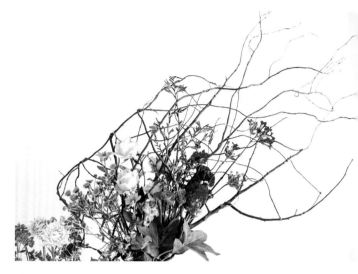

暖色。

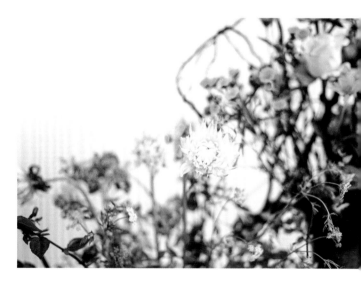

冷暖色中间的过渡。

"

　　大自然的秩序常常就是美的，不然，为什么当我们看到这七彩序列时都会发出由衷的感叹呢？当我把彩虹的色系呈现在你面前时，希望你也能体会到那种幸福的感觉。

"

绿色植物

绿色植物其实是一个笼统的概念，细究起来，植物的绿是由各式各样的绿组成的。静心观察，会发现绿色植物的色、形、质感各不相同，真可谓一个绿色的大千世界。

绿色植物对所有的花色都非常友好，不喧宾夺主，又是最好的烘托与陪伴，越是在花艺的世界里徜徉，越是对绿叶有一种特殊的情感，那种关注和喜爱，绝不亚于对花朵的。

绿叶在大多数情况下都只是温柔扮演着陪衬者的角色，我想让绿色能够有机会走出来，成为独一无二，不可替代的存在。

———

山茶的叶子非常厚实，甚至还有点儿硬，革质，边缘呈锯齿纹，耐缺水。叶子正面呈墨绿色，油亮光滑，反面是浅绿色，摸起来还有一点点涩。有微微的弧度，曲线清晰。

因为茶树叶厚实，可以轻易用胶把两张树叶粘在一起，差不多大小的叶子正反排列，两两贴合，每一片树叶的一小段弧度延续着另一片树叶的一小段弧度，用同样的方法耐心重复，就可以接续出一个有表情的、贴合手心的树叶小宇宙。

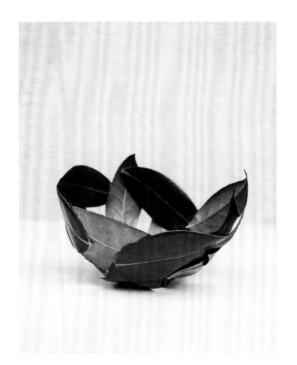
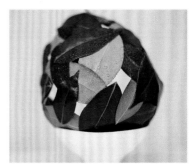
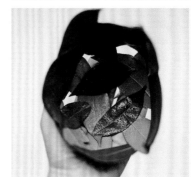

花　材　　山茶树叶。

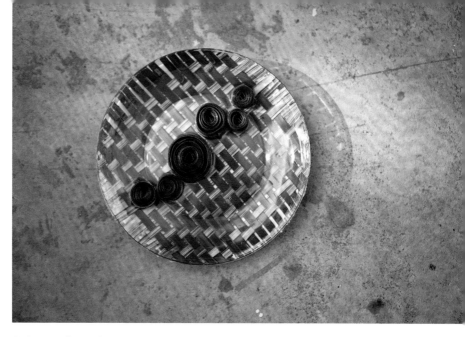

花 材 新西兰叶。

新西兰叶常是绿色和黄色相间的，也有暗粉灰绿相间的品种。新西兰叶的叶子窄长，一张长度在一米左右，甚至更长些，叶子的纤维细嫩，还很有韧性。

仔细把黄绿间隔的新西兰叶剖开成约 0.5 厘米宽的细丝，编织。经向只用绿色的部分，纬向则只用黄色的部分，耐心穿插，仔细排列秩序，细丝渐渐构成平面。

把这个平面压在两个玻璃盘之间，编织的纹理清晰平整，再用整张新西兰叶卷成卷，放在盘面装饰。

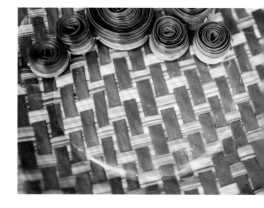

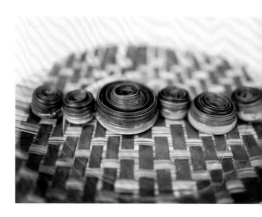

———

　　叶兰的叶面很大，有长直且韧性很好的茎。叶兰的生命力非常旺盛，即使变成切花也能保持很久的时间。

　　保留叶兰的茎，把叶子一端裁成细条，再将叶子对折，耐心将细条互相打结，固定在叶茎根部，形成一个窄扇形，重复多次。然后用一张叶兰叶裁成条，编织成球，作为器皿口的固定。事先做好的几个窄扇形叶兰，茎部修剪出不同长度，最后再插入器皿口的小球中，形成一个较大的扇形展示面。

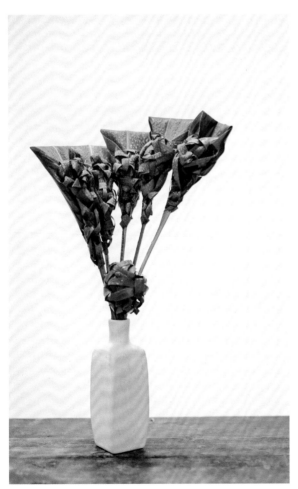

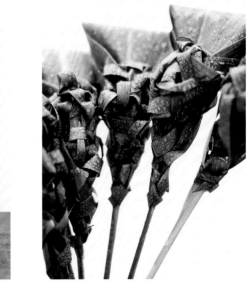

花　材╱　叶兰。

肾蕨有着深褐色的茎。翠绿色的叶子互生在茎上，整齐排列。整片蕨叶好似一把长长的篦子，又如同一片绿色羽毛。肾蕨褐色的茎看起来很像铁线，我想强调这种清晰的线条感。

将每一片肾蕨叶中段都去掉同样长度的叶子，再把有叶子的部分和没有叶子的茎排列出泾渭分明的样子，作品就表达出一种非常特别的节奏感。

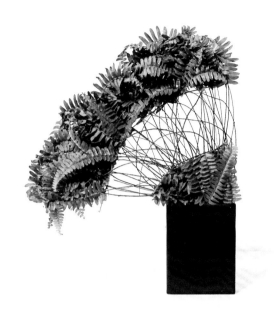

花 材 肾蕨。

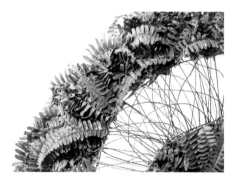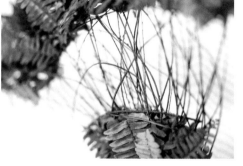

泾渭分明的叶子和茎是一体。

在花的世界里，绿色总是默默无闻，从不张扬，却又无所不在，不可或缺。绿色温柔又坚定，给人希望和安慰。比起万紫千红，我们更能从绿树浓荫、青苔藤茎里寻获生的希冀和内心的平静。

陆蠡有一篇散文叫《囚绿记》。作者说，哪怕心灵再疲惫于灰暗都市的天空，只要坐在小窗下看着绿叶，就会变得欢喜，不再孤独。文中有一句话，多年来一直记在心上，时时产生共鸣，"绿叶和我对语。我了解自然无声的语言，正如它了解我的语言一样。"

四季的色彩

季节的秘密其实就藏在那些一岁一枯荣的生命里：一朵花、一片叶、一棵树、一座山……

春是海棠未雨，梨花先雪；夏是接天碧绿，映日嫣红；秋有层林尽染，古色苍苍；冬则天涯霜雪，寂寂孤鸿。

季节的变化周而复始，岁岁年年花相似，却年年岁岁拨动人的心弦。虽平常，却是应心存感激去珍惜、去记住的美。

● **盈盈**
春光好

球根花卉是万物复苏时节的报春者。在玻璃器皿中用枯枝搭一个架子，让各种大小不一的种球站在上面。番红花、风信子、葡萄风信子，好不热闹。而玻璃器皿中根须也是欣赏的对象。

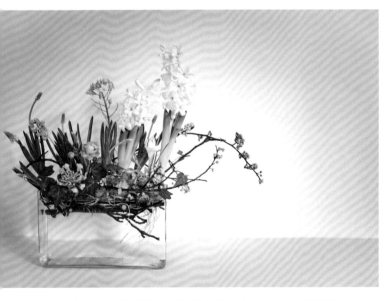

浅粉，浅紫，浅黄，是有着浓浓春意的色彩。

花 材／枯枝，风信子，葡萄风信子，番红花，飞燕，蝴蝶洋牡丹，油菜花，常春藤，山胡椒。

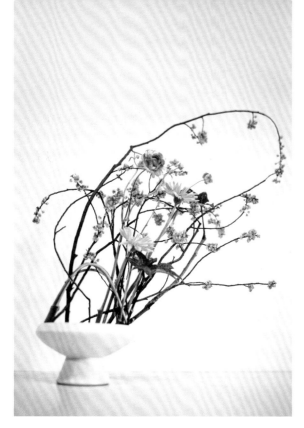

一

　　把春竹劈开，在器皿中拱起，固定。竹子的缝隙间就可以支撑起一丛怒放的山胡椒。那一抹鲜亮，一缕清香，让人心旷神怡。在山胡椒和竹子的缝隙间，再插入几枝摇曳的粉色小花，更添些许春日气息。

花 材 · 竹子，山胡椒，蝴蝶洋牡丹，扶郎，熊掌木。

砍一段春竹做固定，支撑起一丛山胡椒。

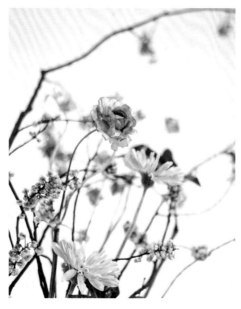

轻盈的粉色春花，摇曳其间。

● 青青
　夏季长

梅子青青，夏日炎炎。看了这个作品，是不是有生津的清凉感呢？

水葱和竹签在两个古董烛台间纵横交错出轻巧的架构。用一点苔藓填充在水葱的架构中，为花儿提供水分。用一个梅子压住水葱，使结构更牢固，另一个梅子则点缀在水葱间，遥相呼应。

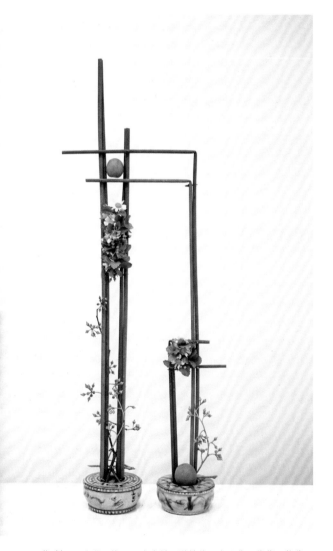

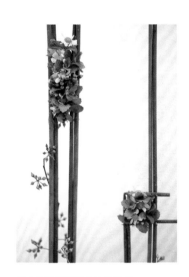

用水葱构建纤巧的纵横结构。

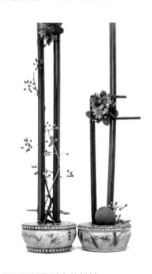

梅子可以用做固定的材料。

花 材　水葱，梅子，小米果，洋甘菊，小飞燕，薄荷，苔藓。

- **浓浓
 秋意远**

秋天是丰满的，是丰盛的。用枝条搭建框架，加入秋季开得最美好的各色大丽花，呈现出油画般的质感来。

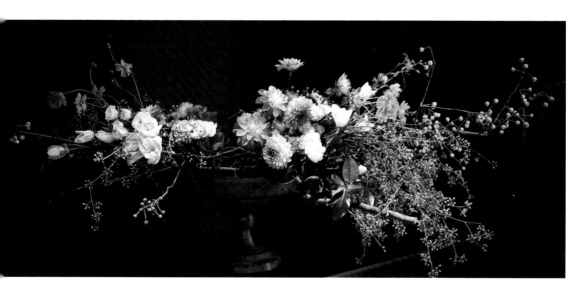

花　材　大丽花，玫瑰，郁金香，秋英，火焰兰，小米果，康乃馨，蝴蝶洋牡丹，小雏菊，棠梨果，山归来。

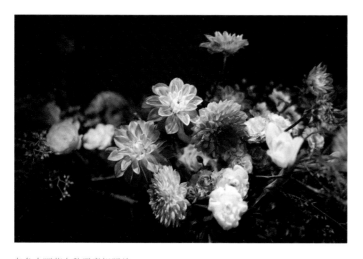

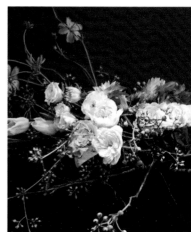

各色大丽花在秋天竞相开放。

● 凛凛
　冬日朗

冬日是孤寂萧索的，能够看见更多天空的留白。薄如纸片的经木层层叠加，用枯竹固定，没有绿叶，没有花朵，却更能够表达安静的气息。

各个小部件可以单独放置，也可以组合在一起。

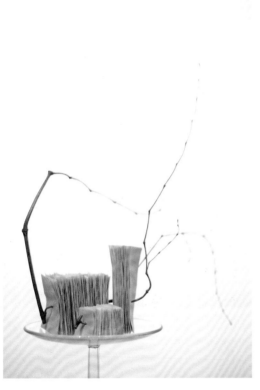

花 材　经木，枯竹。

经木在古代确是被用来抄写经书的。

横向重叠的经木。

纵向重叠的经木。

—

　　三叉木是一种被漂白后的干枝条，一层三叉木，一层和纸，用木工胶水连接，待有了一定厚度后，倒让我想起了东山魁夷笔下的深情和忧伤。

　花 材　　三叉木，和纸。

三叉木有一定的厚度。

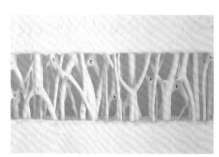

好像冬天层层的白桦林。

用一层层和纸固定。

"

　　寒来暑往，季节更替，伴随着大自然色彩的变化，让我们更懂得珍惜当下，心怀感激地在花朝月夕间浅斟低唱。

"

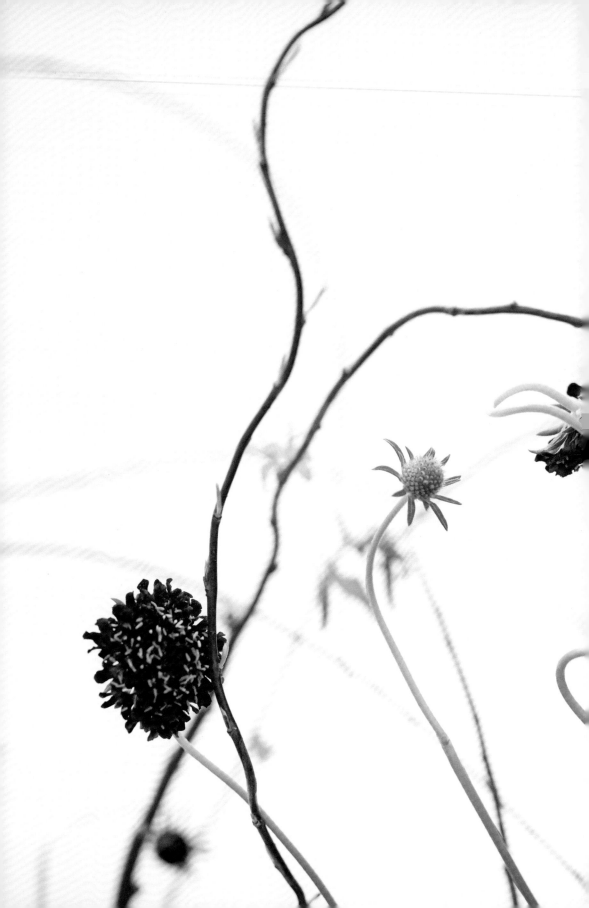

线 / 条

构成是现代造型艺术的基础。

而每个复杂物体的构成，说到底，都是点、线、面的构成。

回归设计的原点，再一次认识直线，理解曲线。

一如一切回到最初，虔诚地拿起每一朵花，仔仔细细地观察。

几何造型

花艺设计的理念里，几何造型是非常基础的理论。首先，几何造型具有经典的特性，有形式美；其次，几何造型有构成的规律，比如平衡、对称、稳定、层次等，而这种规律本身就有一种和谐的美感在里面。现代花艺呈现的基础造型有球形、三角形、方形、直立、水平、月牙形、S形、圆锥形等等。

现代花艺是为环境服务的。现代生活空间强调几何线条和抽象美感，根据现代空间的几何线条设计相应几何造型的花艺作品，是一种不太容易出错的保险手法。因此，几乎每一种基本的几何图形，都会有对应的花艺设计。

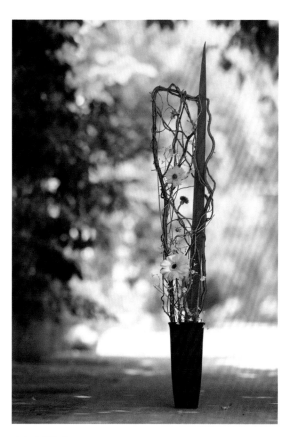

直立造型作品。

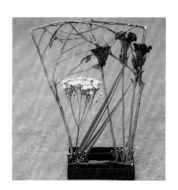

四角造型作品。

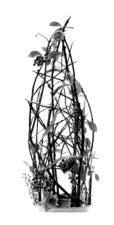

圆锥造型作品。

一

长桌上搭配窄长条形的插花作品。

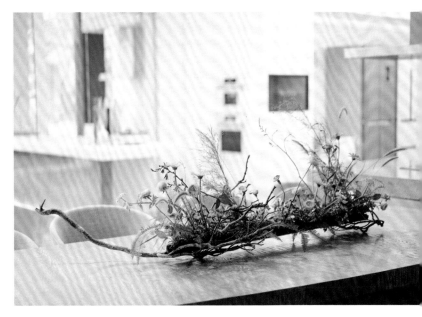

花 材／　玫瑰，扶郎，火焰兰，芒草，狗尾巴草，康乃馨，肾蕨，萝卜花，长寿花，六道木，荚蒾叶，竹子，枯枝。

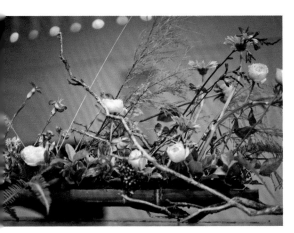

用枯枝托起竹筒作为花器。

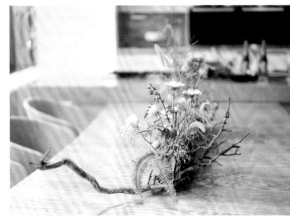

作品造型与长桌和谐映衬。

空间里都是纵向
的线条，布置的花也
是直立的造型。

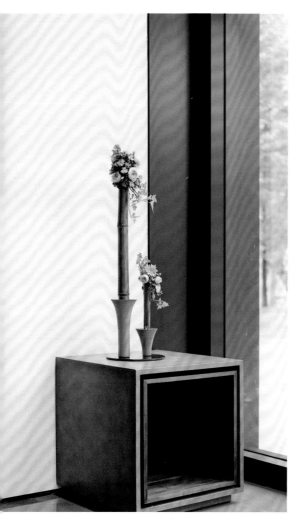

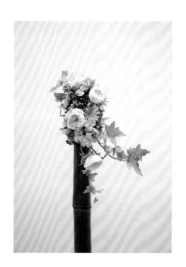

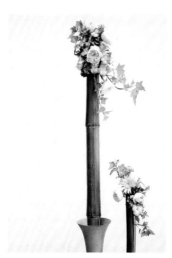

花材╱　玫瑰，扶郎，康乃馨，长寿花，红豆，
　　　　六道木，小雏菊，常春藤，竹子。

竖起竹筒，拉伸作品的线条。

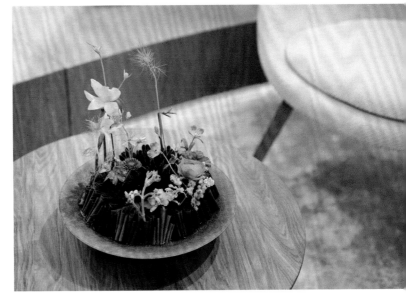

一

　　圆形茶几上，也搭配圆形花器。

花　材 鸟巢蕨，枯竹，黄水仙，金合欢，洋牡丹，黑种草，蓝星花，飞燕，油菜花，雏菊。

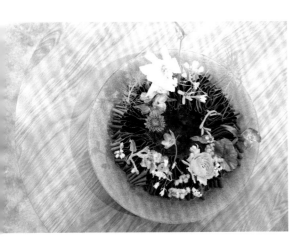

三角造型。

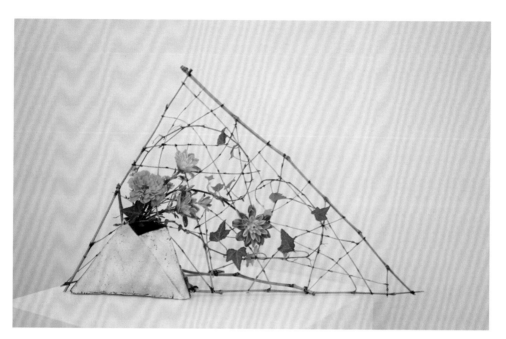

花 材ᐟ 枯竹，大丽花，百日草，常春藤，射干，茴香。

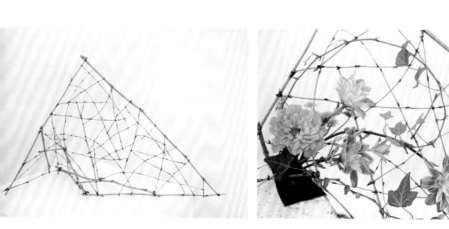

未放入花器的竹子架构。

梯形造型。

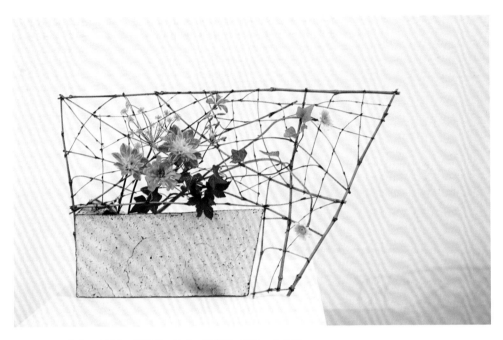

花 材／ 枯竹，大丽花，百日草，射干，茼蒿菊，茴香，常春藤。

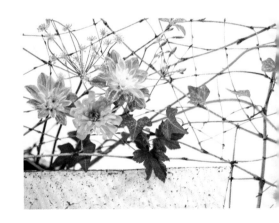

竹子放大了花器的梯形。

—

圆形造型。

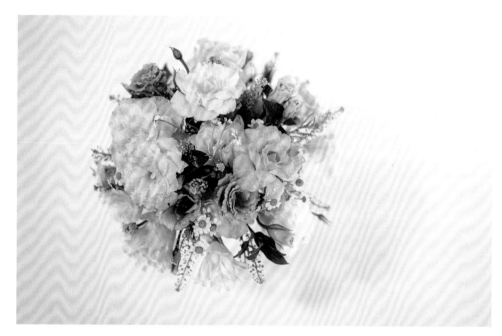

花　材　洋桔梗，洋甘菊，绿铃草，荚蒾。

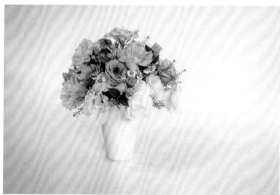

侧面看是半球形。

平行线的设计。

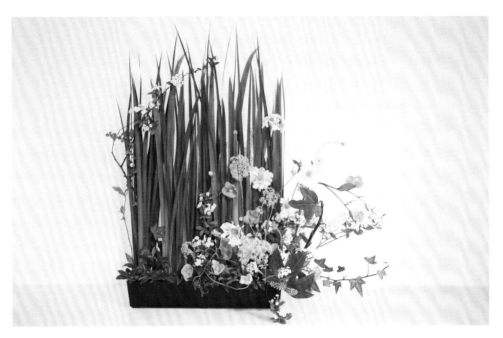

花 材／　鸢尾叶，青龙剑叶，春兰叶，小手球，蓝盆花，苋葵，萝卜花，常春藤，熊掌木，绿铃草，豌豆，黄金球。

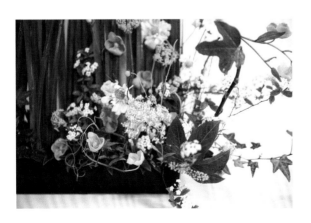

平行四边形的设计。

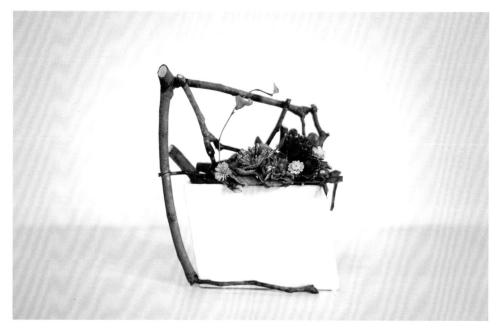

花 材╱　　玉兰枝，雏菊，松虫草，康乃馨，迷你翠菊，洋甘菊，雏菊，常春藤。

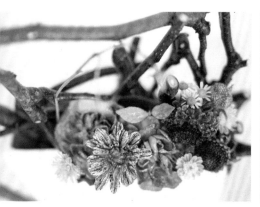
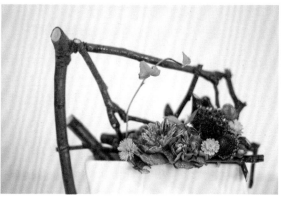

几何造型还可以叠加，变化，比如正方体内套三角形的花束。

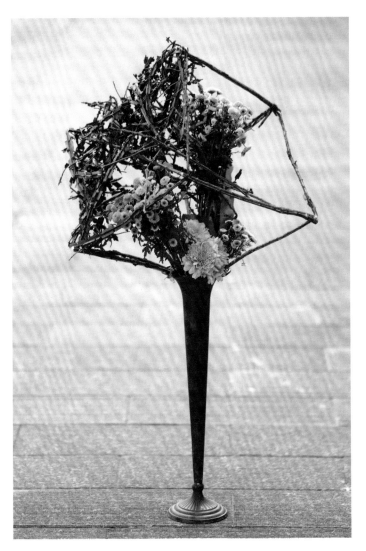

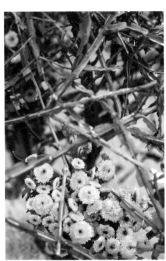

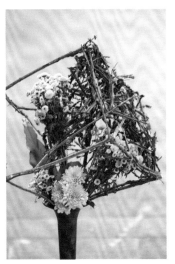

花 材 卫矛，雏菊，纽扣菊，鸟巢蕨。

—

长方体内置入变形三角
锥的双几何设计。

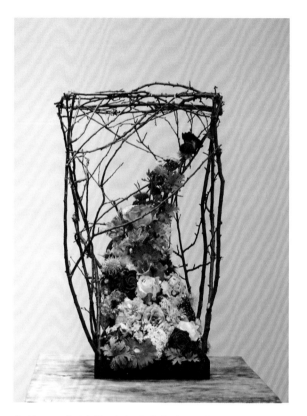
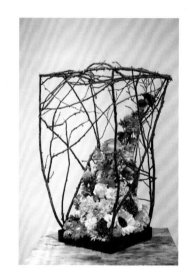

花材╱　紫叶李枝，玫瑰，橙菠萝，雏菊，梦幻，藿香蓟，龙眼，玫瑰，六出花，扶郎，天人菊，风铃花，石竹，
　　　　康乃馨，小飞燕，刺芹，洋桔梗，蕾丝，黑种草，小菊，驱蚊草。

"

　　有生命的植物构成的几何造型，避免了钢筋水泥机械呆板、缺乏感情的弊端，因为
那些构成几何造型的植物，每一朵花的表情都不一样，每一片叶子的颜色不尽相同，每
一根枝条也不会如刀裁斧切般的整齐。它们努力变成有规律的样子，竟有点像认真排着
队做操的孩子们，怎不让人心生欢喜？

"

直线

大自然中的直线，其实有着各种不同的气质：水杉的树干是粗壮的直，蜡梅的枝条是劲挺的直，梅花的新芽是纤巧的直……

大部分的植物是直曲结合的，但若是仔细观察的话，随手拿起一根枝条，那枝条上总会有那么一段是直的。即使是从上到下都是弧度的枝条，从某一个角度看，也会是一条直线。

如果把粗细不一，长短不同，品类各异的，存在于大自然中的直线条排列起来，一定是个有趣的创作课题。

一

用直的枝条在方形花器中固定底座，全部使用直线的植物。从正面看，这是由直线构成的平面。

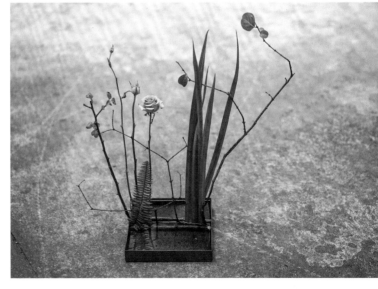

从侧面看，所有的直线又都统一在一条直线上。

花材╱　蜡梅枝，鸢尾叶，玫瑰，肾蕨叶。

一

　　直的枝条也可以前后排列，高低错落，疏密相间，从而呈现内容丰富的立体空间。

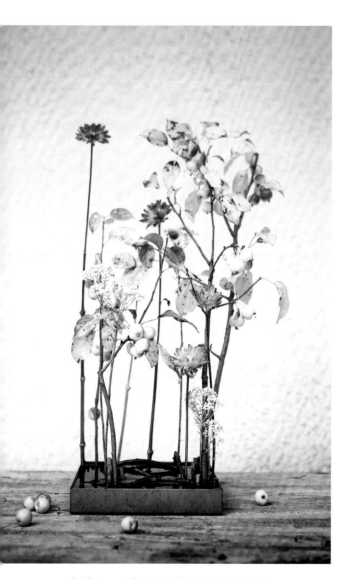

使用直的枝条在方形花器里，呈井字形固定。

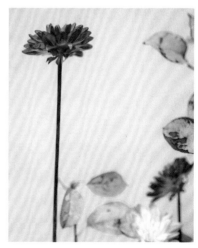

花　材✐　　小苹果，大丽花，小米花，灯台枝。

笔直的花茎。

还有一些枝条，比如沙棘，虽然也是直的，但分权会拐弯，充分把枝条的这种特性发挥出来，表达出垂直、交叉、平行的特点。再加入粗细不同的花茎和叶材点缀，构成的画面横平竖直，纵横交织，同样耐人寻味。

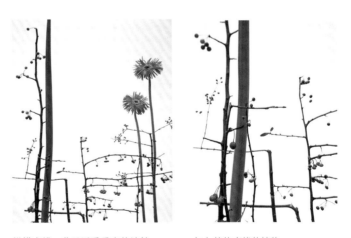

花 材／　沙棘，扶郎，鸢尾叶，女贞，棠梨果。

纵横交错，分叉近乎垂直的沙棘。　　加入其他直线的植物。

抛弃杂乱的种种，把世界概括成简练的线条，并使之达到和谐平衡。这都是 20 世纪初期非具象艺术家们探索和尝试过的话题。如此看来，我用花花草草做的这些小小尝试，不过是旧瓶装新酒罢了。

曲线

高迪说过："大自然是没有直线存在的，直线属于人类，曲线才属于上帝。"他一辈子都致力于用大自然的灵感让他的建筑回归自然。

细细回想和大自然接触的种种经历，蜿蜒曲折的路，静静流淌的河，逶迤曲折的岸，婀娜多姿的植物，此类种种，足以让人感动。

正因为自然万物的曲线有诸多不确定，所以才会显得耐人寻味，惊喜连连。曲线是生动的。我想让作品灵动，充满生机，于是尝试刻意避开直线，柔美到底。

一

这个作品完全由曲线构成，枝无一处直，花器也选用圆形的。

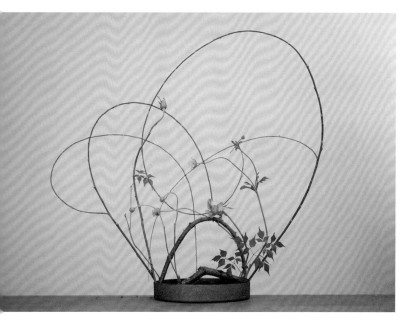
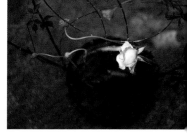

花材 ∕ 　垂柳，翠珠，玫瑰。

——

　　两个花器之间都用曲线形成的空间
连接。就连加入点缀的花材也只有曲线
盘绕，看不见一处直的线条。

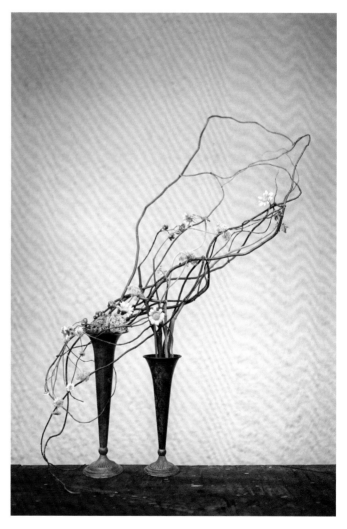

花　材╱　　龙柳，茼蒿菊；重瓣洋甘菊，萝卜花，白杜。

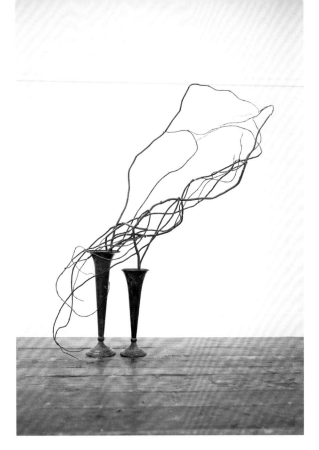

龙柳的架构。

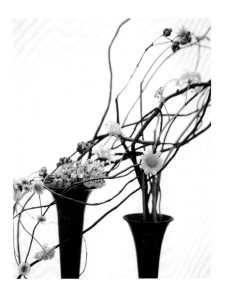
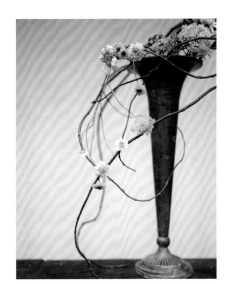

点缀的花材避免使用直的茎秆，体现柔软婀娜的线条。

—

在水盘上呈现枝条袅袅，如烟如丝的气息盘绕。看似凌乱的粗细枝条构造中暗藏生机，水中的倒影也是蜿蜒缠绵。

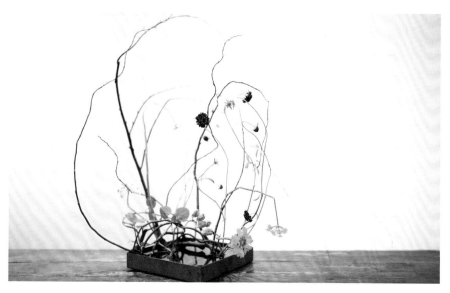

花材 ✎　　垂柳，龙柳，松虫草，萝卜花，射干，百日草，茼蒿菊，薄荷。

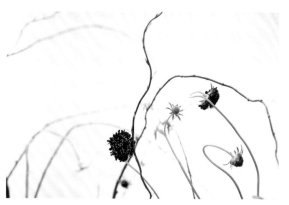

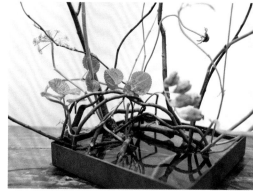

在水盘中利用枝条的张力固定，不断地架起袅娜多姿的枝条和花朵。

水中枝条缠绕的倒影，也都是曲线的美。

〃

曲线会使作品充满动感，一转身，一回头，一扭动之中，绵绵不绝的浪漫气息荡漾开来。我通过植物的曲线辗转去理解高迪，似乎就能体会到他一辈子拒绝使用直线的努力。

〃

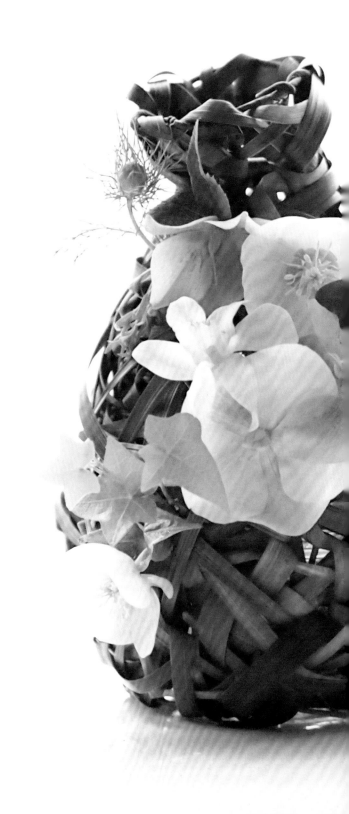

情／感

常常和花朵打交道，它们就会变成诉说心事，表达感情的出口。

就好像书法写久了，墨迹也渐渐变成表情达意的诗。

用鲜活和枯萎参悟生与死的相遇，编织草叶的同时，把思念也一起编织进去……

用自己的方式表达自己。

**孩子和
花的故事**

我做过很多花艺作品，有课堂习作，有商业用途的制作，有纯粹表达自我的艺术创作等，而其中有一些作品，却是因为和孩子的相处才诞生的。所以，每当我想起那些花儿，就会想起那时的宝贝，以及他笑起来花儿一样灿烂的脸庞。

● **治愈的
小野花**

孩子四岁那年的国庆小长假，原本定了酒店和机票。可孩子在出发前一天的晚上兴奋过度，不肯好好睡觉，第二天一大早就发烧了，去机场变成去医院，度假安排取消。

为了安慰伤心的小孩，我在他退烧后带他去楼下的小花园散步，顺便抓了一大把野草回家。找出一个椰子壳做的碗，用拣来的柳条绕几圈，撑在碗口边，往碗里加一点水，教小朋友把狗尾巴草一枝一枝均匀地插在柳条和碗的缝隙之间，然后加上红色的蓼花点缀。手把手地教他，要高低相似，间隔均匀。

孩子很耐心，小手轻轻拿起小草细嫩的茎，剥掉一些靠近茎下面的叶子，看准柳条间的小缝隙，不偏不倚地插入，居然有点像我们小时候玩游戏棒时那种屏息凝神的架势。

太阳从乌云背后探了探脑袋，手拉手围成一圈的小草小花们在桌面上投下纤巧的倒影。孩子笑了，暂时忘记了不能旅行的伤心，宝贝似的捧着小碗，答应妈妈乖乖吃药，下一次假期的前一天晚上，一定好好睡觉，不再调皮。

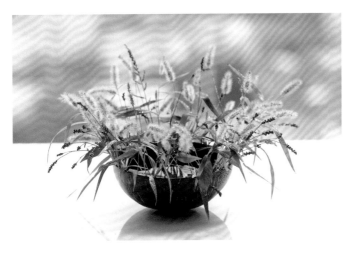

花材╱　　柳条，狗尾巴草，蓼花。

● **画成真**　　　孩子七岁那年，神秘兮兮地说要送我一幅画作为礼物。这幅画的外形是一颗爱心，由很多花朵组成，大的小的，形态不一。孩子用彩色笔仔细填了色，花朵之间则画了各种绿叶和藤蔓，作为过渡与连接，爱心的底部是大大的蝴蝶结装饰。在爱心中间，他还认认真真写下了"祝妈妈越来越漂亮"，真是让人甜到心里。

　　收到孩子的心意，我也很想发挥一下。于是找来树枝，揉出弧度，先按照那幅画的形状编制一个爱心的框架。对应着孩子的画，找出差不多的花。画画的时候可以随心所欲，可在实际制作的过程中就要考虑到花朵的保湿。我采用了手捧花的制作方法，在每一枝花茎切口处加上棉花保湿，缠上花艺铁丝以后，包上和花茎颜色相仿的花艺胶布。对照着画里的位置，把鲜花用铁丝固定到框架上，再用和树枝接近颜色的胶布覆盖铁丝，加上藤蔓和绿叶，既可以衬托衔接，又可以用来遮挡花艺铁丝和框架的交接点。最后在底部绑上蝴蝶结，就大功告成了。

　　小朋友看到他的设计变成了现实，开心得不得了。令人无比愉悦的创作过程，应该不外乎如此了吧。

 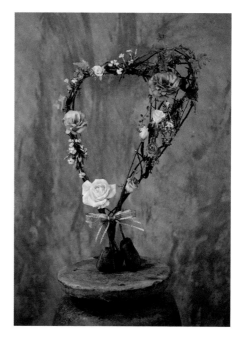

花材✦　　紫叶李枝、玫瑰、洋桔梗、石竹、翠菊、常春藤、驱蚊草、小米果。

孩子八岁那年的清明假期，在宜兴的小作坊里，我和孩子各自制作了一个紫砂小茶杯。他说，这两个杯子都给妈妈插花，所以一定要做出很好看的作品来。那么小的杯子，只能插一两枝，须得精巧。

在孩子做的小杯子里竖着塞满修剪得长短一致的鸢尾叶，用竹签固定两头。好似一把窄长的竖琴，用一点点草花点缀颜色，加入一枝紫叶李造型，像一个小孩正在行礼。我做的那只杯子中，同样也用了鸢尾叶给天人菊做了高一点的支撑，像是一位张开双臂的母亲。

只有这一大一小似乎有些孤单，我又找来几个大小差不多的杯碟。都用鸢尾叶、竹子、紫叶李这几种材料做固定，方式各不相同，花材均为小小一朵。花型各异却颜色呼应，既可成为系列，又都单独成趣。

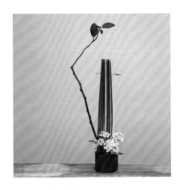

行礼的"小孩"。

张开双臂的"母亲"。

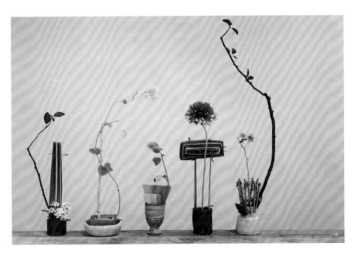

花材 鸢尾叶，枯竹，紫叶李，雏菊，天人菊，虾衣花，梦幻。

孩子一天天长大，我们和花朵的每个故事都闪亮如珍珠。认真保存起每一颗，等到他长大成人，我也两鬓斑白时，记忆里应该就会有一串世间最美的珍珠项链了。

最后的绽放

我有一种"为花改命"的嗜好。一些被遗弃的花材，一株垂死的植物，如果能够帮助它们重新灿烂一次，再骄傲一回，就觉得是做了一件好事，可以开心好久。

—

一张被剪过的棕榈叶和一些被剪短的草花，其实还很新鲜，只是看起来不那么美丽可爱了。眼看着花儿们就要这样了此残生，心有不忍，便重新安置了一下。

把棕榈叶修剪成扇形，用枯枝夹住，固定在花器中。用已经被剪短的花儿，重新给叶扇装饰一条名副其实的花边。它们仿佛一下子又美好鲜活了起来。

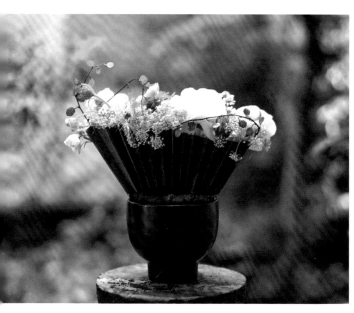

花材 棕榈叶，洋桔梗，洋牡丹，飞燕，萝卜花，翠珠，千叶兰，翠菊，洋甘菊。

已经被剪短的花头可以靠在棕榈叶上，花茎通过棕榈叶的空隙插入花器吸水。

—

　　砍裂的竹子重新劈开，交叉作为支撑，就可以利用竹子的张力，反向固定在花器里，交叉的缝隙就可以让高大的花朵笔直挺立。

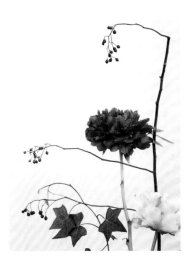

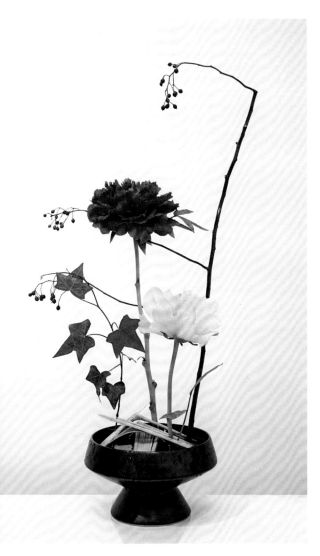

花 材╱　　牡丹，山归来，常春藤，竹子。

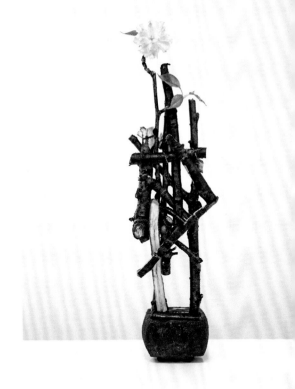

被剪剩下的樱花枝条，因为太短而无法用作固定的材料，如果没有保留花或叶子，可能很快会被扔掉。樱花枝条上的横纹和结疤独特又美丽。那是一种有淡淡光泽的褐色，还有横向的纹路，结疤遒劲又沧桑。委实觉得这些枝条扔了可惜，我想做一个让人不得不注意到这特别纹理的作品，放大这种枝条的美。

短枝条互相捆绑，交织，形成网状结构。同样利用短枝条，把这个网状结构竖立固定在花器里。在枝条的缝隙间穿入一枝樱花，花枝可以吸到花器中的水分，在众多短枝的帮助下，亭亭而立。

花材／　晚樱。

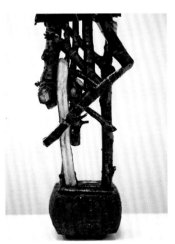

短枝条形成网状结构。

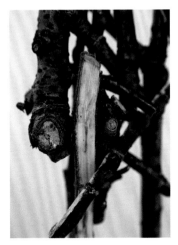

把枝条劈开，内里的木纹也是美的。

初学花艺的时候，常常只看那些开得最好、颜色最美的花朵，这么些年下来，反而越来越喜欢在剩下的垃圾堆里找材料，生怕错过了某一朵花最后的那几日生命。

惜花到这个程度，算不算在修行的路上又向前了一小步呢？

镜花水月

《红楼梦》里有一曲《枉凝眉》唱道："一个枉自嗟呀，一个空劳牵挂。一个是水中月，一个是镜中花。"宝黛的故事让人唏嘘，可这世上又有谁不羡慕他们彼此之间的心有灵犀呢？我相信他们曾是世间最幸福的人，点滴的美好，也是镜花水月里最闪亮的一瞬。

用镜面纸、枝条、树叶和花朵，以及琐碎的玻璃器皿组合，制作了这一组造型。

完整的镜面纸剪碎，完整的树叶分段，用树枝作为各部分的连接。镜片还可以从平面变成立体的造型来固定纤细的花茎。

———

有的镜面纸保留了比较大的面积，可以包裹一整朵花，乒乓菊的样子就被完整地反射，在弧形的镜面里被拉长、变形；有的镜面纸被分割成小份，甚至连一朵花都照不全，洋牡丹只在小镜片里反射出局部。镜子内外的花朵都有不一样的美，有的美被强调被放大，而有的美则用另一种方式诠释。同一朵花出现在不同的镜片里，观察角度不同，样子也不尽相同，花影虚幻又缥缈。

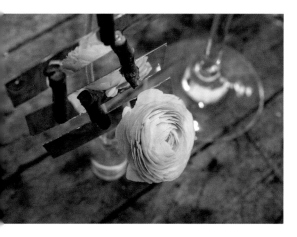

洋牡丹在小镜片里只反射出局部。

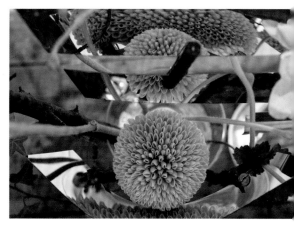

乒乓菊在弧形镜面里被拉长。

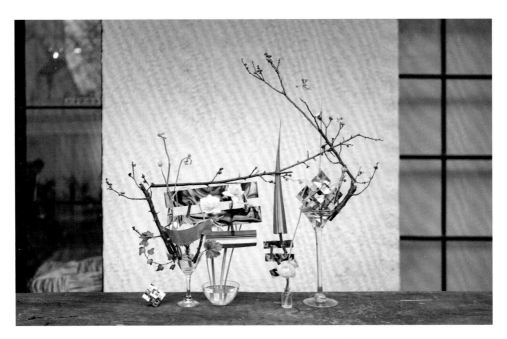

花　材　樱花枝，新西兰叶，洋牡丹，黄水仙，乒乓菊，翠珠，常春藤，矾根。

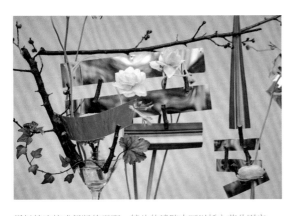

用树枝连接成间断的平面，镜片的缝隙中可以插入花朵固定。

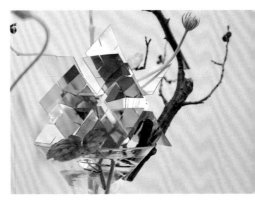

用镜面纸制作的雪花，放在水杯里也可以用来固定纤细的花茎。

"

　　其实，这拼凑的，有如梦境碎片一般的镜花水月，看过了便忘记也好。只要真和美在一刹那被切实感受到，那便不必执着于这究竟是一个怎样的作品了。

"

思念的出口

花是可以用来寄托很深的思念的。

在我们的生命中，总有一些重要的人比我们先走。当思念说不出口，不如把花朵当成思念的出口。

———

只用麦冬草，细细密密地编织，草的缝隙中可以插入花材，而麦冬草里面则藏有小花器。

时间在指尖流淌，用细草编织想念，思绪在过去和现在之间摆荡。如果现在，我们可以面对面坐在一起，看看月亮，聊聊天，干一杯，该有多好。

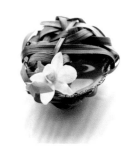

花 材 麦冬草，兰花，菟葵，常春藤，黑种草。

麦冬草半包裹住器皿。

劈开枯枝一头，夹住碗边，另一头夹住另一段枯枝，而另一段枯枝又夹住一枝笔直的菊花，便可遥寄牵挂。

清明，或是冬至，花落无言，人淡如菊。

寄情一枝诉心事："嗯，会抬头挺胸做人，不用太牵挂。"

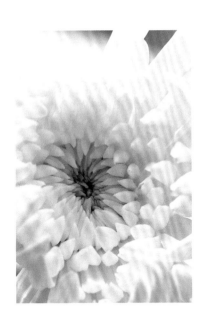

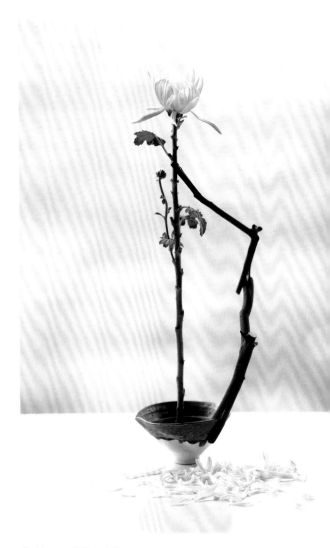

花 材╱ 枯枝，白菊。

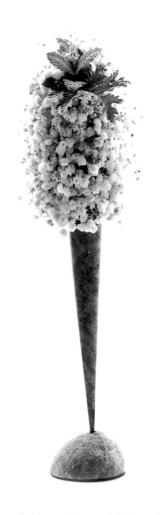

一

　　小时候，有一次不小心把冰激凌掉在地上，手里虽然紧握了剩下的甜筒，但是忍不住两行眼泪。

　　用这个作品，怀念那个充满了薄荷青草味的童年。

　　满天星团一团，用接续的手法固定在水苔藓上，很像冰激凌球。

　　加上薄荷叶点缀一下，看起来就更美味了。

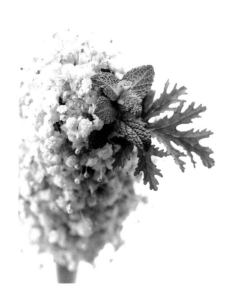

花　材 满天星，薄荷叶，驱蚊草。

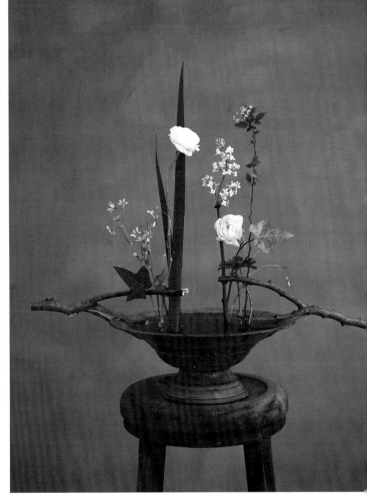

一

　　东坡先生感叹过，十年生死两茫茫。那二十年，三十年呢？更不知道要去何处话凄凉。

　　可即便是流年变换，时光不还，也还是有花儿一直陪伴。绽放时，明艳到让人热泪盈眶，闭眼轻嗅，旧年的芬芳，从来都不曾变过，和记忆深处的那一朵一样。

花 材　　洋牡丹，丁香，小手球，常春藤，鸢尾叶，蓝星花，驱蚊草。

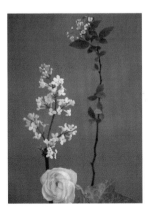

洋牡丹和丁香花，一个明艳，一个芬芳，和美好的记忆一样。

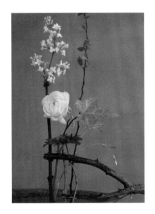

用了双夹的结构，同一枝条，一端夹住花器，一端夹住花茎。

遇见

　　人与人之间的每一次遇见，都是一种注定的缘。只要有缘，便可以去到世上任何一个角落，遇到另外一个人。植物之间会不会也有着遇见彼此的缘分呢？不同生长条件的植物，照理说是没有办法彼此遇见的。身为植物，它们自己想来会不会有点悲哀呢？

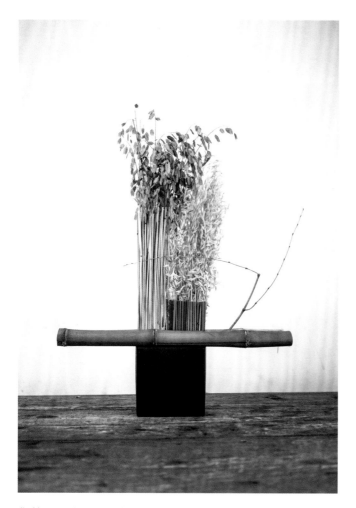

花材　竹子，小盼草，麦穗，麦秆，水葱。

　　小盼草和麦穗的质感有点相似，都是蓬松的，只不过一个青绿，一个枯黄。麦秆和水葱的外形也很接近，色彩也是一个青绿，一个枯黄。

　　把粗壮的青竹从一头中间劈开，但不劈成分离的两半，用枯竹顶住中间，让青竹劈开的两端保持分开的状态，整体从侧面看去还是完整的一段，只是中间留出插花的空隙。把麦穗，麦秆，小盼草，水葱依次穿过竹子劈开的缝隙插入花器，且呈块面状排列。

　　作品里的植物有的还活着，有的已经死去，如果不故意安排一下，是不是这辈子都没有遇见的缘？

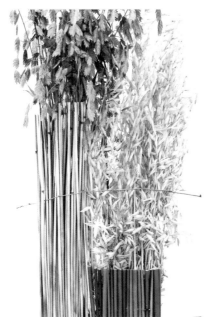

小盼草和麦穗的都是蓬松的。　　麦秆和水葱的外形也很接近。　　用枯竹顶住劈开的青竹。

> 我心中的插花，是让不同的植物遇见，仿佛命定的缘分那般，各自的美相辅相成，彼此不虚此生。
> 有时候是需要刻意一点的，这世界哪里会有那么多恰到好处的顺其自然？
> 永远不会在大自然中见面的植物，因为我刻意的安排，相遇了。

图书在版编目（CIP）数据

心境花艺：有温度的创意插花 / 赵菁著 . —
北京：中国轻工业出版社，2022.9
ISBN 978-7-5184-4018-4

Ⅰ.①心… Ⅱ.①赵… Ⅲ.①插花—装饰美术 Ⅳ.
①J525.12

中国版本图书馆 CIP 数据核字 (2022) 第 095763 号

责任编辑：杨　迪　　　　责任终审：高惠京　　整体设计：灵蝉设计
策划编辑：龙志丹　杨　迪　责任校对：宋绿叶　　责任监印：张京华

出版发行：中国轻工业出版社（北京东长安街 6 号，邮编：100740）
印　　刷：北京博海升彩色印刷有限公司
经　　销：各地新华书店
版　　次：2022 年 9 月第 1 版第 1 次印刷
开　　本：710×1000　1/16　印张：10.5
字　　数：200 千字
书　　号：ISBN 978-7-5184-4018-4　定价：69.80 元
邮购电话：010-65241695
发行电话：010-85119835　传真：010-85113293
网　　址：http://www.chlip.com.cn
Email：club@chlip.com.cn
如发现图书残缺请与我社邮购联系调换
211531S6X101ZBW